YoungJin.com Y.
영진닷컴

1 년 차 애니메이터를 위한

매력적인 캐릭터를 그리는 방법

저자 **카오류** I 번역 **김재훈**

머리말

'1년 차 애니메이터'란, '작가의 인생에서 새로운 단계에 돌입하는 사람의 총칭'입니다. 그런 분들을 위해서 '1년 차 애니메이터'라는 표현을 타이틀에 넣었습니다.

왜 '초보자'가 아니라 '1년 차'라고 했을까요?

우선 그림이라는 분야는 '어디부터 어디까지가 초보자에 해당하는지가 무척 모호'하기 때문입니다.

그리고 또 다른 중요한 의미가 있습니다.

그림 실력은 '그 사람이 그림을 그린 기간과 전혀 관계가 없다'고 생각합니다.

사실 저도 3살 때 펜으로 그림을 그릴 정도로 어렸을 때부터 그림을 그렸지만, '그럼, 18살 무렵에는 그림을 잘 그렸나요?'라고 묻는다면, 전혀 그렇지 않았기 때문입니다.

그림을 그린 지 15년 이상 지난 18살 때조차 아직 상급자라고 할 수 있는 실력이 아니었습니다.

'무작정 새로운 것을 배우자'라고 생각한 것은 한참 뒤의 일입니다. 애니메이터가 되고 직장에서 뛰어난 선배들에게 둘러싸인 채, '어렵다'는 고민도 있었지만 일이므로 아는 범위에서 최선을 다해 그릴 수밖에 없었고, 더 잘 그리지 못하면 위태로운 상황에 놓이고 나서야, 눈에 보일 정도로 실력이 좋아졌다고 생각합니다.

SNS에서 '그림 TIP'을 올리기 시작한 것도 그 무렵이었습니다. 저는 그때 '실력 향상의 길'에 처음 들어선 '1년 차'였을지도 모릅니다.

'막다른 길에 이르렀다. 여전히 습관에 의지해서 어떻게든 그리고 있지만, 지금부터 다시 배우자'라고 자존심을 버리고 웅크렸을 때.
처음으로 그림의 세계에 뛰어들어 좌우도 분간하지 못하는 백지상태였지만, 모든 테크닉이 재미있게 보일 때.

그런 '1년 차' 다운 상태야말로, 흡수력이 가장 발휘되는 것이 아닐까 하고 저는 생각합니다.

'깨달음'과 '감동'이 그림을 그리는 동기부여가 된다

이것으로 '1년 차'라는 저만의 해석을 충분히 설명했다고 생각되므로, 다음은 이 책이 '어떤 과제의 해결을 목표로 하고 있는지' 설명합니다.

그림을 그리는 것이 '공부'로 변하면 위화감을 느끼는 타입은 얼마나 있을까요? 저는 위화감을 느끼는 타입입니다.

공부하는 감각으로 그리는 것보다 '로우앵글의 얼굴은 턱을 귀엽게 그리기 어려워~'라고 안테나에 신호가 들어오는 시기에 딱 맞는 참고자료와 만나거나, 그냥 쉬면서 애니메이션을 보다가 '어? 지금 손 모양 끝내주는데!'라는 생각이 들어서 되감기를 하는 식으로 '깨달음과 감동의 연속'을 동기부여로 삼는 타입이라는 말입니다.

여기에 공감하는 사람이 얼마나 있을지 모르지만, 이 책은 '공부! 지식! 연습!'이 아니라 '아아~ 이게 맹점 이었어! 재밌네! 그려 보자!'와 같은 가벼움을 목표로 정했습니다. 그런 가벼움이 쌓여서 '지난달보다 그림이 약간 좋아졌네'가 되는 느낌입니다.

'작법서를 사고 말았어. 꼭 잘 그리게 되어서 본전을 찾을 거야!'라고 열을 올리지 않아도 괜찮습니다. 독자 가 자연스럽게 깨닫고, '우와!' 하고 놀랄 수 있도록 열심히 썼습니다. '공부처럼 그림을 연습하는 것은 불편 해....'라고 느끼는 사람들의 요구도 만족할 만한 책이 되면 좋겠습니다.

이 책은 '1페이지부터 순서대로 읽을 필요'는 없습니다. 크게 4개의 장으로 나뉘어 있지만, '그림 그리는 팁' 몇 가지를 모아서 정리했을 뿐입니다. 목차를 보거나 페이지를 가볍게 넘기면서 눈에 들어오는 테마를 읽으면 됩니다.

'이거 해 볼까'라는 생각이 드는 테크닉이나 '문제점'이 명확하다면 '그림을 더 잘 그리고 싶다!'라고 생각할 것입니다.

그러면 함께 즐겁게 그려볼까요!

2023년 카오류

목차

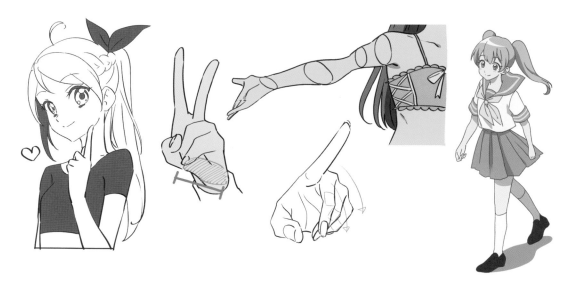

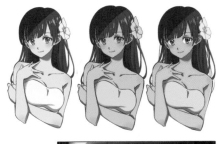

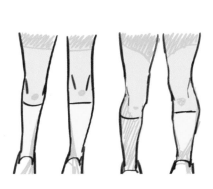

제1장

'귀여운 얼굴'을 그리고 싶다!

1장에서는 '얼굴'에 관련된 팁을 소개합니다. 얼굴을 원하는 대로 그릴 수 있게 되면 그림에 대한 자신감이 한층 높아집니다. 좋아하는 작가의 그림이나 만화, 애니메이션을 보고 '얼굴을 연습하는 단계'에서 '원리를 제대로 이해하고 얼굴을 연습하는 단계'로 한 단계 더 업그레이드해 봅시다!

❶ '로우앵글의 얼굴'을 간단히 그리는 요령

'로우앵글 얼굴은 도저히 못 그리겠다'라는 사람에게 적합한 요령입니다. '정면 얼굴을 살짝 수정해서 밑그림으로 활용'하는 간단한 방법입니다. 위로 움직이는 부위와 아래로 움직이는 부위를 구별하고, 요령을 잡아보세요! 턱 주위에 관련된 내용은 따로 정리했으니, 함께 확인하세요!

이번 설명은 'Ⓐ는 그릴 수 없지만, Ⓑ는 그릴 수 있다'라는 사람이 대상입니다. 핵심은 **'어떤 부위'**가 **'어느 쪽으로 움직이는가'**를 확실하게 파악하는 것입니다. 그러니 우선은 어떻게 하면 얼굴이 로우앵글로 보이는지 분석해 보겠습니다.

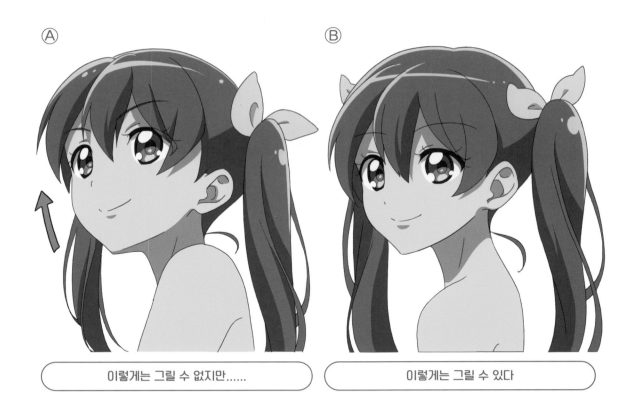

이렇게는 그릴 수 없지만……

이렇게는 그릴 수 있다

정면을 보고 있는 상태의 얼굴을 디지털 도구로 일부분만 선택해 위아래로 옮겨보면, 간단하게 원리를 이해할 수 있습니다.

①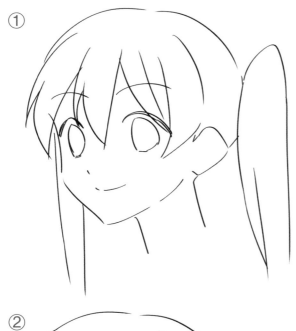

① 먼저, 로우앵글도 하이앵글도 아닌 평범하게 정면을 보고 있는 반측면 얼굴을 그립니다(대략적이라도 괜찮습니다).

'위로 움직이는' 부위, '아래로 움직이는' 부위가 중요하므로, 얼굴이 잘 보이는 머리카락을 묶은 캐릭터를 이용합니다.

②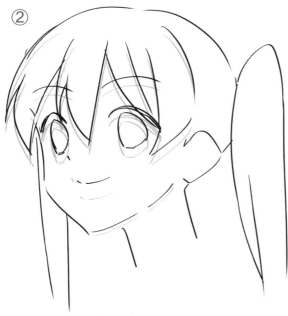

② 앞머리, 눈, 코, 입, 턱(하관)을 선택 범위(올가미 선택 도구) 등을 사용해 각 부위를 위로 옮깁니다.

코처럼 돌출된 부위는 얼굴의 방향이 약간만 달라져도 위치가 크게 변합니다(이동하는 폭이 크다). 그래서 **코만 다른 부위보다 많이 옮깁니다.**

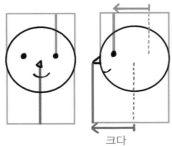

크다

돌출된 부위는 이동폭이 약간 크다

턱은 얼굴 표면 그 자체이므로, 윤곽을 구성하는 선이지 돌출부가 아닙니다. **움직이는 폭을 최대한 줄이면** 좋은 느낌을 표현할 수 있습니다.

③ 귀, 후두부, 트윈테일을 아래로 옮깁니다.

②에서 위로 옮긴 부위와 ③에서 아래로 옮긴 부위에는 어떤 '법칙'이 존재합니다.

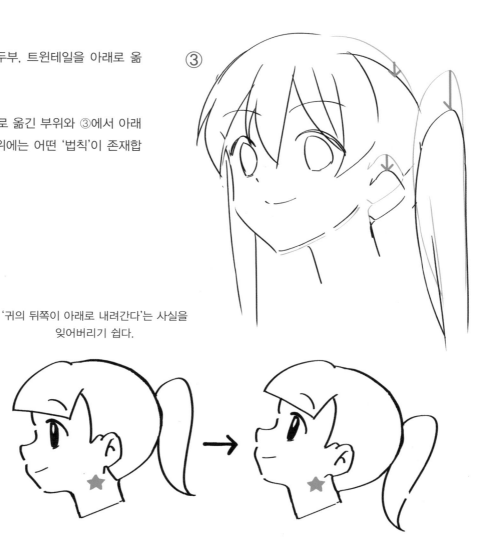

③

'귀의 뒤쪽이 아래로 내려간다'는 사실을 잊어버리기 쉽다.

인간의 머리는 위의 그림처럼 분홍색 별을 기준으로 상하좌우로 움직입니다. 즉, **분홍색 별보다 앞에 있는 부위는 위로 이동하고, 뒤에 있는 부위는 아래로 이동합니다!**
이것을 의식하지 않으면 귀를 아래로 옮기지 않은 상태로 그리기 쉽습니다. 또한 분홍색 별에서 멀리 떨어진 부위일수록 이동하는 폭이 큽니다.

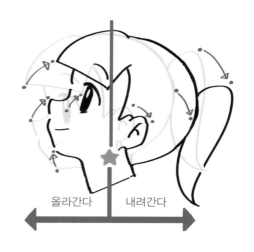

올라간다　내려간다

④

왼쪽 영역을 압축
하는 느낌

④ ③의 그림에 원근법을 약간 더하면서 밑그림을 그립니다.

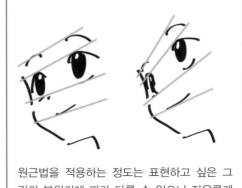

원근법을 적용하는 정도는 표현하고 싶은 그림의 분위기에 따라 다를 수 있으니 자유롭게 그립니다!

⑤
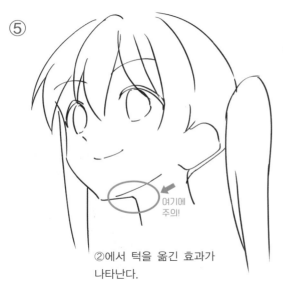

여기에
주의!

②에서 턱을 옮긴 효과가
나타난다.

⑤ ③의 그림을 지우면 이런 느낌입니다.

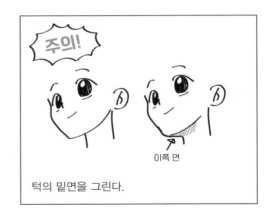

주의!

이쪽 면

턱의 밑면을 그린다.

⑥

⑥ 귀엽게 보이도록 디테일을 조절하고, 선화 작업과 채색을 하면 완성입니다!

포인트

● '올라가는 부위'와 '내려가는 부위'를
 파악하자!
● 부위의 이동 폭이 큰 것과 작은 것을
 구분하자!

❷ 로우앵글 얼굴의 '턱 주변'을 귀엽게 그린다

'정면이나 반측면 얼굴은 그럭저럭 그릴 수 있지만, 고개를 든 얼굴을 그리면, 턱 주변이 이상한 느낌이 되어서 귀엽지 않다!'라는 경험이 있는 사람에게 추천하는 방법입니다.

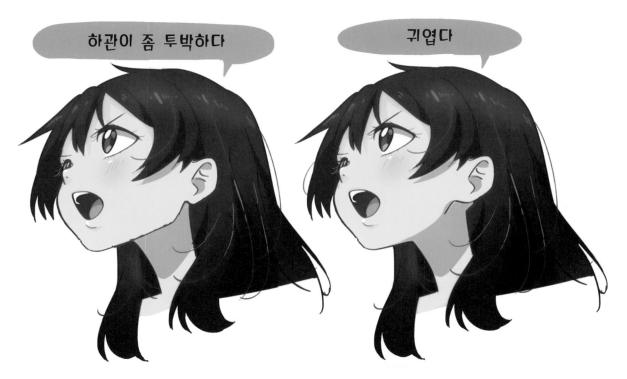

하관이 좀 투박하다

귀엽다

왼쪽 얼굴은 약간 투박해 보이고, 오른쪽 얼굴은 귀엽게 보입니다. 두 그림의 차이는 **귀**에서 **턱**까지 **이어지는 라인**입니다. 구체적으로 어떻게 다른지, 어떻게 하면 투박한 느낌을 피할 수 있는지 살펴보겠습니다.

우선 기초 단계로써,

- **턱선은 어디로 이어지는가?**
- **하관의 존재를 잊지 말자!**

두 가지에 대해 알아보겠습니다.

옆얼굴을 예로 살펴보겠습니다.
턱의 라인이 어디를 향해 뻗어가
는지 다시 확인해 보세요!

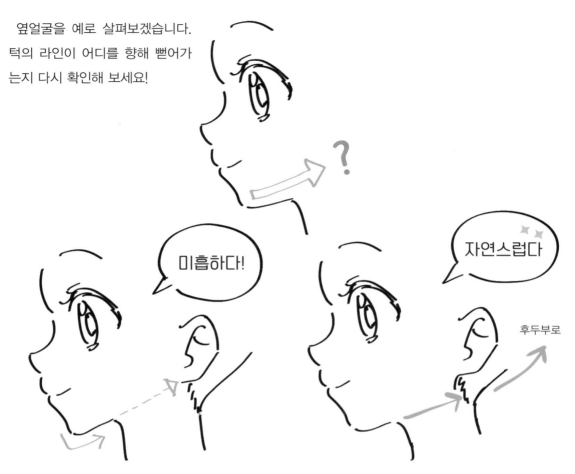

미흡하다!

자연스럽다

후두부로

왼쪽 그림처럼 귀를 향해서 곧게 나아간다고 생각하는 사람이 많을지도 모르지만, 실제로는 **후두부
로 이어진다고** 보는 쪽이 정확합니다(주의: 굳이 구분하자면 그렇다는 말입니다!).

귀에서 턱으로 이어지는 라
인에 각진 모서리가 있다는
것을 알아두자.

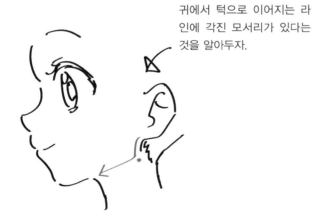

'왼쪽의 그림처럼 된다'라고 선입견을 가진
사람은 아마도 '하관'의 존재를 잊고 있을 가능
성이 높습니다.

포인트

● 턱의 라인은 후두부로 이어진다.
● 귓불 아래부터 분홍색 선의 높낮이로
결정되는 느낌!

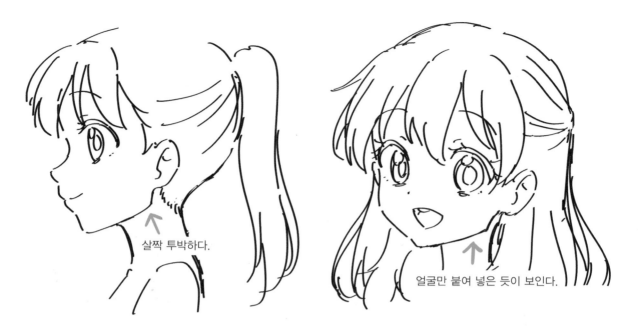

살짝 투박하다.

얼굴만 붙여 넣은 듯이 보인다.

그러나 막상 '하관을 제대로 그려 보자!'라고 마음먹고 실제로 그려 보면, 얼굴이 투박해지거나 얼굴과 목이 분리된 듯이 보이는 현상이 일어납니다. 어떻게 해야 할까요?

대책

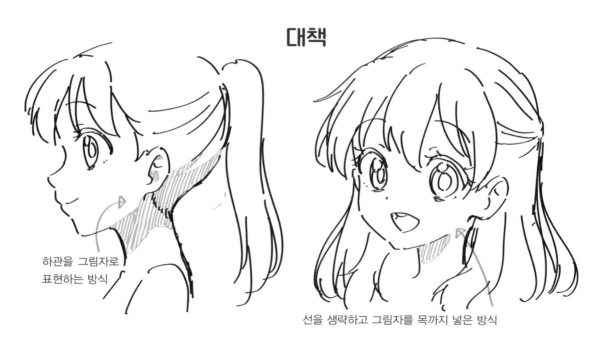

하관을 그림자로
표현하는 방식

선을 생략하고 그림자를 목까지 넣은 방식

애니메이션이나 만화에서는 **'하관을 선으로 그리지 않고, 그림자로 입체감을 표현'**하는 방법을 흔히 볼 수 있습니다.

노인이나 남성 캐릭터라면 이렇게 하지 않아도 자연스러워 보일 수도 있지만, 여성이나 어린아이를 그릴 때는 효과적입니다.

그러면 지금까지의 설명을 로우앵글 얼굴에 응용해 보세요! 처음에 보여드렸던 그림을 다시 확인하세요.

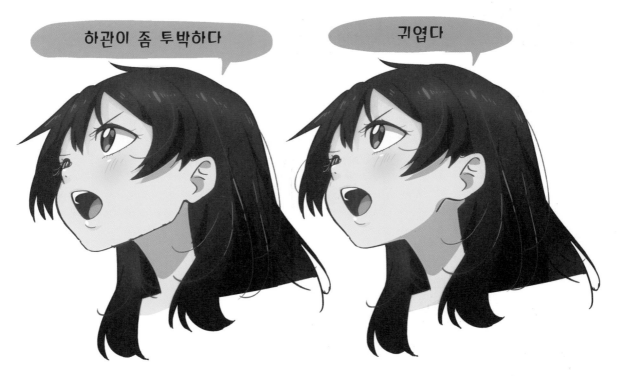

왼쪽의 그림이 투박해 보이는 원인이 '턱→하관→귀로 이어지는 라인을 전부 선으로 표현한 탓'이라는 것은 이미 설명한 테크닉과 함께 보면 쉽게 이해할 수 있습니다. 이번 포인트에만 주의하면서 그리면 대부분 귀엽게 완성됩니다.

로우앵글 얼굴에서 또 하나 알아두면 좋은 것이 턱 주변을 표현하는 테크닉입니다.
턱 주변이 어색하면 하관의 생략 표현을 제대로 하더라도 턱이 툭 튀어나온 주걱턱처럼 보입니다.
그러면 그림과 함께 자세히 살펴보겠습니다.

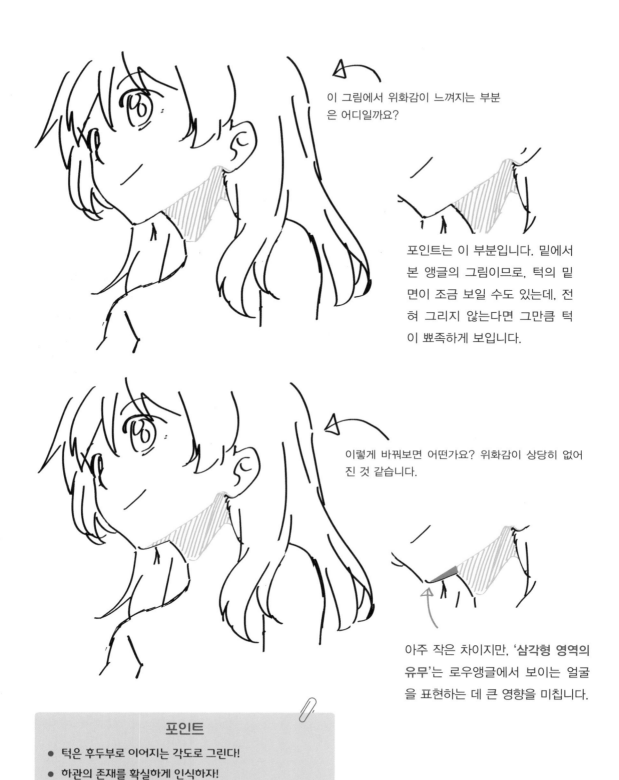

이 그림에서 위화감이 느껴지는 부분은 어디일까요?

포인트는 이 부분입니다. 밑에서 본 앵글의 그림이므로, 턱의 밑면이 조금 보일 수도 있는데, 전혀 그리지 않는다면 그만큼 턱이 뾰족하게 보입니다.

이렇게 바꿔보면 어떤가요? 위화감이 상당히 없어진 것 같습니다.

아주 작은 차이지만, '삼각형 영역의 유무'는 로우앵글에서 보이는 얼굴을 표현하는 데 큰 영향을 미칩니다.

포인트
- 턱은 후두부로 이어지는 각도로 그린다!
- 하관의 존재를 확실하게 인식하자!
- 하관의 선을 생략하고 투박함을 피하자!
- 턱 밑의 삼각형 영역을 의식하자!

❸ '미묘한 각도의 얼굴' 그리는 법

몇 가지 포인트를 알아두면, 미묘한 각도의 얼굴도 잘 그릴 수 있습니다.

① 옆얼굴과 반측면 얼굴의 중간

안쪽의 눈이 살짝 보이는 각도의 얼굴을 그리는 방법입니다.

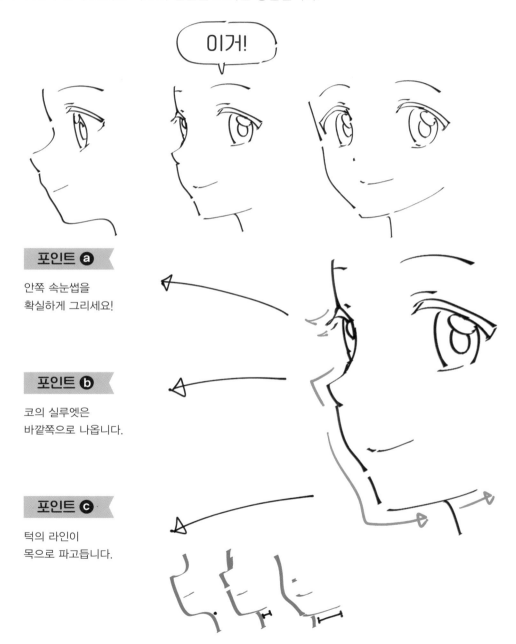

이거!

포인트 ⓐ

안쪽 속눈썹을
확실하게 그리세요!

포인트 ⓑ

코의 실루엣은
바깥쪽으로 나옵니다.

포인트 ⓒ

턱의 라인이
목으로 파고듭니다.

좀 더 자세히 살펴보겠습니다.

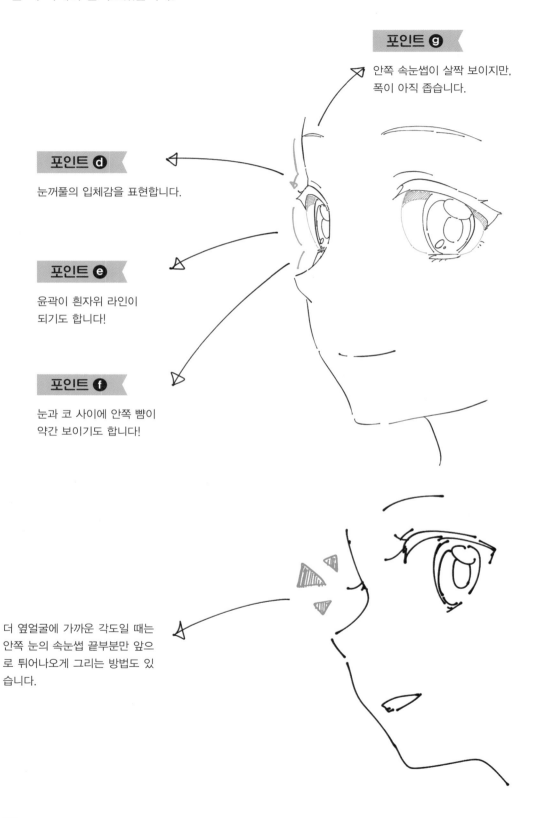

포인트 g

안쪽 속눈썹이 살짝 보이지만,
폭이 아직 좁습니다.

포인트 d

눈꺼풀의 입체감을 표현합니다.

포인트 e

윤곽이 흰자위 라인이
되기도 합니다!

포인트 f

눈과 코 사이에 안쪽 뺨이
약간 보이기도 합니다!

더 옆얼굴에 가까운 각도일 때는
안쪽 눈의 속눈썹 끝부분만 앞으
로 튀어나오게 그리는 방법도 있
습니다.

② 반측면 뒤에서 본 얼굴

귀가 어떻게 보이는지, 턱과 목의 형태에 주의하세요!

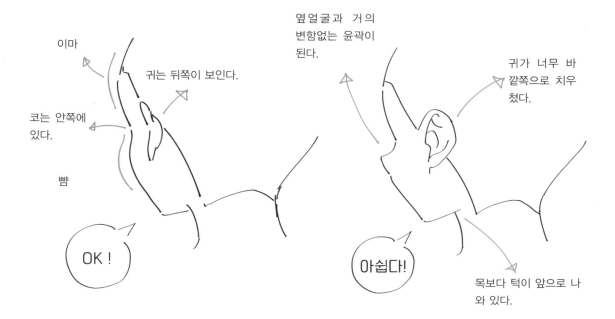

이마

귀는 뒤쪽이 보인다.

코는 안쪽에 있다.

뺨

OK !

옆얼굴과 거의 변함없는 윤곽이 된다.

귀가 너무 바깥쪽으로 치우쳤다.

아쉽다!

목보다 턱이 앞으로 나와 있다.

눈이 아슬아슬하게 보이는 각도는 어떻게 그리면 좋을까요?

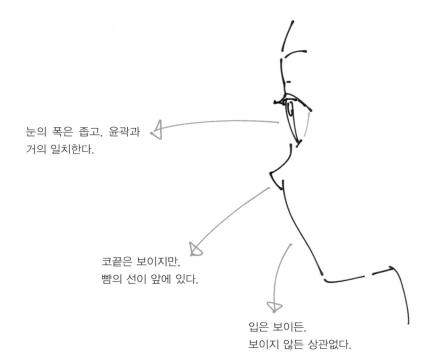

눈의 폭은 좁고, 윤곽과 거의 일치한다.

코끝은 보이지만, 뺨의 선이 앞에 있다.

입은 보이든, 보이지 않든 상관없다.

③ 하이앵글의 옆얼굴

위에서 보는 모습인 만큼, 형태 차이에 주의가 필요합니다.

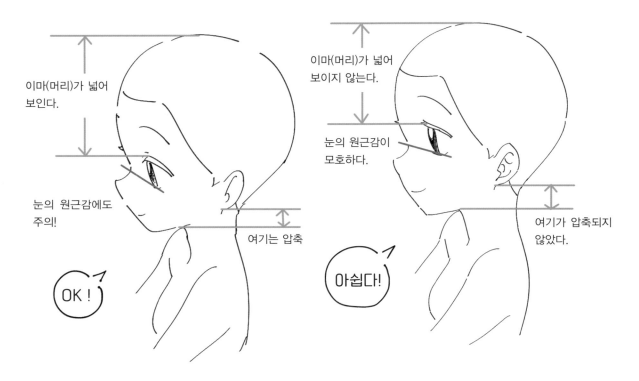

이마(머리)가 넓어 보인다.

눈의 원근감에도 주의!

OK !

이마(머리)가 넓어 보이지 않는다.

눈의 원근감이 모호하다.

여기는 압축

여기가 압축되지 않았다.

아쉽다!

비교해 보겠습니다.

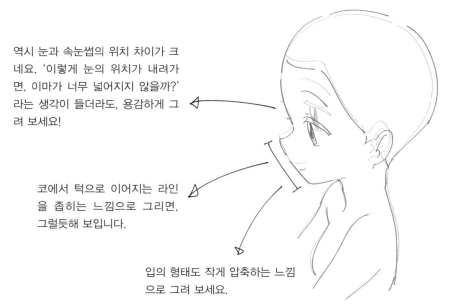

역시 눈과 속눈썹의 위치 차이가 크네요. '이렇게 눈의 위치가 내려가면, 이마가 너무 넓어지지 않을까?'라는 생각이 들더라도, 용감하게 그려 보세요!

코에서 턱으로 이어지는 라인을 좁히는 느낌으로 그리면, 그럴듯해 보입니다.

입의 형태도 작게 압축하는 느낌으로 그려 보세요.

❹ '눈의 디자인'에는
트렌드가 있다

그림을 그리는 사람에게는 저마다 특기인 부분과 그렇지 못한 부분이 있습니다. 예를 들면, 다음과 같습니다.

ⓐ 데생이나 인체에 관심은 있어도, 디자인에는 흥미가 없고 일러스트 같은 그림을 그리는 방법을 모른다.

ⓑ 좋아하는 애니메이션과 만화를 따라 그리면서 시작한 만큼 그림체의 취향은 명확하지만, 데생에는 자신이 없다.

특히 ⓐ타입인 사람이 캐릭터 디자인에 관심을 가질 계기가 될 만한 이야기입니다. 일본 애니메이션의 '눈 그리는 법'이 어떤 식으로 진화해 왔는지 고찰하고, 디자인의 관점과 착안점을 단계별로 살펴보겠습니다.

① 전후(戰後) 만화의 레전드들

- **눈은 원 아니면 아몬드형**
- **검은자위를 점으로 표현한다**

이 시절에는 위의 두 가지가 주류였습니다. 원형으로 축약하거나, 실제 사람의 눈과 가깝게 그리는 지 여부로 표현이 크게 나뉘었던 것으로 볼 수 있습니다.

② 윗변과 밑변을 분리하는 발상의 탄생

그 후,

이런게 아니라,

이런 그림이 등장했습니다.

그 기원이 무엇인지는 확실하지 않지만, 1957년 소련의 애니메이션 영화인 '눈의 여왕'이 시작이 아닐까 추측합니다. 그러나 여전히 실사에 가까운 느낌입니다.

③ ②의 방법을 응용한 형태

왼쪽의 일러스트는 1968년 '태양의 왕자 호루스의 대모험'(토에이 동화 제작)을 참고한 것인데,

- 윗변과 밑변을 떨어뜨리고 흰자위로 잇는다
- 검은자위의 묘사는 동공과 하이라이트 한 개

현대 애니메이션과 비교하면 '빼기'처럼 선의 양(간략한 형태의 표현)이 확연히 줄었습니다.

④ 소녀 만화를 중심으로 눈이 세로로 긴 형태

여성이 대상인 작품에서 눈을 세로로 길고 크게 그리는 형태가 나타납니다. 속눈썹의 묘사나 검은자위에 들어가는 묘사의 양도 조금씩 증가해, 마치 '인형'의 얼굴 같은 느낌이 듭니다.

⑤ ④의 방법이 더 복잡한 형태로 변화

위의 그림처럼 눈의 형태가 다양해졌습니다. 특히 지금까지 '눈은 둥글다'라는 고정관념에서 벗어나 네모난 실루엣의 눈이 등장한 것은, 트렌드에 큰 변화처럼 느껴집니다.

⑥ 검은자위를 크게 그리는 흐름

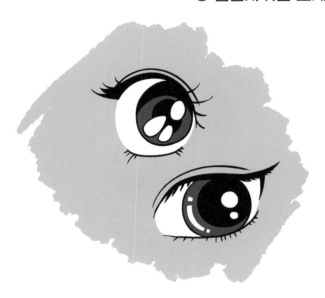

실루엣의 다양화뿐 아니라, '검은자위의 크기'에도 과장된 표현이 나타나기 시작했습니다. 현실 세계에서도 검은자위를 더 커 보이게 하는 컬러 콘택트렌즈가 있는데, 그림에서도 검은자위가 큰 편이 귀엽다는 사실을 누군가 깨달은 것인지도 모릅니다. 최근에 여성을 대상으로 하는 애니메이션의 눈과 상당히 비슷해졌습니다.

⑦ ⑥에서 파생되어 마니아 취향 그림의 베이스가 탄생

윗변을 굵게, 검은자위를 크게, 하이라이트도 많이 넣는 식으로 화려하면서도 크게 과장된 눈이 유행하고, '마니아 취향의 그림'에 베이스가 되었다는 인상도 받습니다.

⑧ ⑥에서 파생되어 눈을 세로로 길게 그리는 문화가 절정에 이른다

소년 만화 계열의 작품에 흔한 인상이지만, 검은자위가 가늘고 세로로 길어지고, 흰자위의 면적이 증가한 패턴도 등장합니다.

⑨ 00년대 심야 애니메이션 히트작의 눈

속눈썹이 선이 아니라 덩어리로 표현되기 시작했습니다.

 이렇지 않고, 이런 눈이 트렌드가 되었습니다.

라이트 노벨이나 미연시(미소녀 연애 시뮬레이션) 게임의 붐과 함께 검은자위의 묘사도 더 세밀해지고, CG 일러스트를 애니메이션에서 재현하려는 의지를 느낄 수 있습니다.

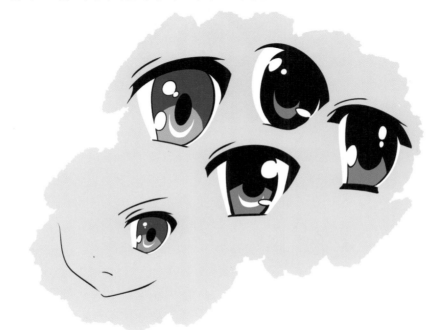

⑩ 눈이 작아진다

지금까지는 눈의 거대화가 계속 진행되었지만, 특정 시기부터 '검은자위의 크기는 변하지 않고, 눈 자체의 크기가 작아진' 작품이 크게 인기를 얻게 되었습니다. 대표작이 '케이온!'입니다. 이 흐름은 'Re:제로에서 시작하는 이세계 생활' 등에서도 볼 수 있습니다.

⑪ 현대 애니메이션의 새로운 시도

애니메이션은 마니아만의 전유물이 아니라, 이제 누구나 평범하게 즐길 수 있는 시대입니다. 이에 따라 눈을 그리는 방법도,

- **빛나는**
- **세련된**
- **아이 메이크업 느낌**

등의 아이디어가 추가되고 있습니다. 디자인의 자유도가 높아졌다고 할 수 있습니다.

⑫ 새로운 경지? 앞으로의 트렌드는?

지금까지의 분석 내용을 보면, '다음엔 또 어떤 트렌드가 나타날까!'라며 설레기도 합니다. 최근에는 CG 일러스트 업계에서도 속눈썹의 덩어리를 '깎아내는 식'으로 표현하는 흐름을 볼 수 있습니다. 그런 표현이 애니메이션으로 흘러들어올 날이 머지 않았을지도 모릅니다!

디지털 일러스트 데뷔! 소프트웨어 선택법

무료

ibisPaint(이비스 페인트)

스마트폰 ◎	iPad ◎	PC △	애니메이션 ×

학습 환경 ◎

　가장 많이 쓰는 무료 소프트웨어입니다. 애니메이션을 만드는 기능은 없지만, 일러스트를 그리기에는 충분합니다. 스마트폰 사용자 중에 손가락으로 그리는 것에 거부감이 있는 사람은 아날로그로 그리고 카메라로 찍어서 선화만 추출하는 기능을 사용하면, 채색만 할 수 있습니다(공식사이트에 튜토리얼로 공개되어 있습니다). 단, PC판(윈도우)은 무료 모드에서 이용 제한이 있고, 하루 한 시간만 사용이 가능합니다.

MediBang Paint(메디방 페인트)

스마트폰 ◎	iPad ◎	PC ◎	애니메이션 ×

학습 환경 ◎

　스마트폰, 태블릿 PC, PC에서 전부 무료로 이용할 수 있습니다. 일러스트뿐 아니라 만화를 그리는 기능도 충실합니다. 작업 환경이 오직 스마트폰이라면, 이비스 페인트를 선택할지도 모르지만, PC와 펜태블릿이 있는 사람이라면 메디방도 나쁘지 않은 선택입니다. 단, UI는 이비스 페인트보다 복잡하며, 본격적이라는 느낌이라 초보자는 사용법을 찾아보면서 그려야 할 수도 있습니다.

Fire Alpaca(파이어 알파카)

스마트폰 ×	iPad ×	PC ◎	애니메이션 ○

학습 환경 ◎

　Mac, 윈도우에서 모두 쓸 수 있는 소프트웨어입니다. 기본적인 기능이 탑재되어 있으며, 간단한 애니메이션을 만들 수 있는 것이 큰 특징입니다. 애니메이션에 도전하고 싶지만, 가격이 부담이었던 사람에게는 좋은 선택일지도 모릅니다. 별도의 유료 버전도 있습니다(스팀에서 구입 가능).

유료

CLIP STUDIO PAINT(클립 스튜디오)

스마트폰 ◎	iPad ◎	PC ◎	애니메이션 ○

학습 환경 ◎

　유료 소프트웨어 중에서 가장 높은 비율을 자랑합니다. 인기 소프트웨어이므로, 공식뿐 아니라 비공식 튜토리얼도 풍부합니다. 애니메이션 제작 기능은 있으나, 본격적인 영상을 완성하는 데는 한계가 있습니다. 또한 애니메이션 기능을 사용하고 싶은 사용자는 'EX 버전'를 추천합니다. 일러스트나 만화만 그린다면, 'PRO 버전'을 사용하는 편이 가성비가 좋습니다.

Procreate(프로크리에이트)

스마트폰 △	iPad ◎	PC ×	애니메이션 △

학습 환경 ◎

　iPad용 그림 소프트웨어 중에 높은 인기를 자랑하고 있습니다. 'Procreate Pocket'은 스마트폰용입니다. 간단한 애니메이션 제작 기능은 있지만, 클립 스튜디오보다도 더 제한적이며, 일러스트 제작이 메인입니다. UI가 무척 심플하고, 한번 구입으로 계속 쓸 수 있어서 초보자라도 부담 없이 구입할 수 있습니다.

SAI, SAI2(사이, 사이2)

스마트폰 ×	iPad ×	PC ◎	애니메이션 ×

학습 환경 ○

　클립 스튜디오나 프로 크리에이트가 유행하기 전에 사랑받던 소프트웨어입니다. 다른 소프트웨어로 갈아타지 않고 지금까지 애용하고 있는 작가도 많습니다. 좋아하는 작가가 SAI 사용자라면, 똑같이 따라하는 방법을 선택할 수도 있습니다. 현재는 SAI2가 발매되었습니다.

나에게 알맞은 소프트웨어 선택에 참고하세요!

❺ '안쪽 눈'을 그리는 테크닉

반측면을 바라보는 캐릭터의 '안쪽 눈'은 그리기 어렵습니다. '흔한 실수의 예'를 보면서 힌트가 될 법한 포인트를 소개합니다.

시선

'왜 귀엽게 보이지 않는 걸까......?'

실패한 예......

안쪽 눈의 형태가 조금 어색해지고 말았습니다. 시선의 방향에 비해 휘어진 왼쪽 눈의 검은자위가 안구의 입체감과 일치하지 않는 것도 위화감의 원인입니다.

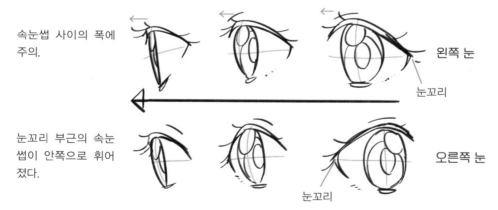

속눈썹 사이의 폭에 주의.

왼쪽 눈

눈꼬리

눈꼬리 부근의 속눈썹이 안쪽으로 휘어졌다.

오른쪽 눈

눈꼬리

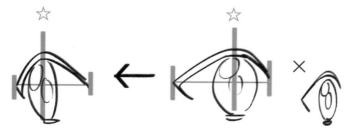

눈을 그대로 납작하게 누른 듯한 형태로 그리는 것이 아니라, 위쪽 눈꺼풀의 정점이 움직이는 느낌으로 그리는 편이 더 귀엽게 보입니다.

귀엽다!

보는 방향도
훨씬 알기 쉽다!

← 시선

안쪽 눈꺼풀의 정점 위치가 바뀌어서, 검은자위의 형태도 안구의 입체에 알맞게 수정했습니다. 캐릭터가 힐끔 쳐다보는 듯한 느낌을 잘 표현했다고 생각합니다.

시선의 방향

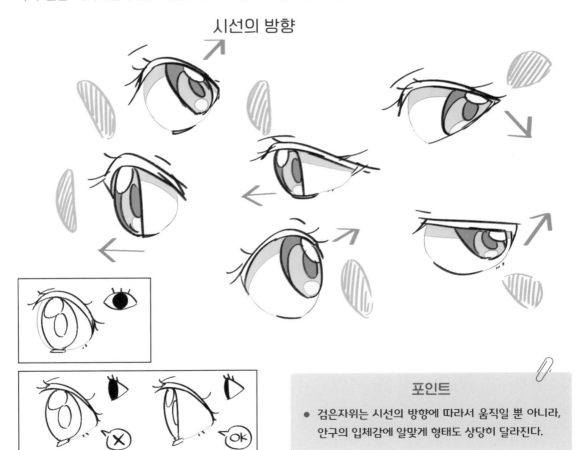

포인트
- 검은자위는 시선의 방향에 따라서 움직일 뿐 아니라, 안구의 입체감에 알맞게 형태도 상당히 달라진다.

❻ '입의 매력'은 디테일에 있다

입은 표정에 따라서 변하는 '가동 범위가 넓은' 부위이지만, 보는 관점을 바꾸면 한층 진화된 방식으로 표현할 수 있습니다. 애니메이션이나 만화식 데포르메 그림체에서 입의 디테일을 어떻게 발전시킬 수 있을지 함께 살펴보겠습니다.

① 옆얼굴에서 입의 입체감을 파악해 보자

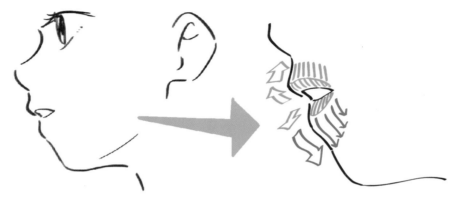

약간 로우앵글인 옆얼굴을 그려 보았습니다. 오른쪽 그림은 '엄밀하게는 이런 느낌의 입체라는 것을 나타내는' 보충 설명입니다.

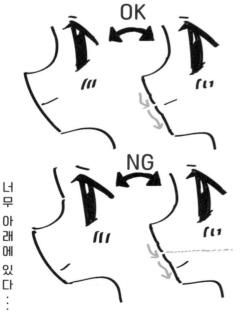

입술의 굴곡을 생략하는 방식

입술의 굴곡을 생략하지 않는 방식

OK

NG

너무 아래에 있다 …

왼쪽의 그림처럼 '입술의 굴곡을 생략하는 디자인'이라도, '만약 입술을 그린다면 어디쯤이 적합한지'를 생각하고 입의 위치를 정하면 좋은 느낌이 됩니다.

그림체에 따라서 코에서 입까지의 길이(인중)나 턱의 길이는 다소 달라지지만, 내가 그리고 싶은 그림체에 알맞은 입의 위치를 정할 때 '대강 감이 아니라 원리에 근거한 위치'를 찾는 노력이 의외로 중요합니다. 가령 '정면에서 본 얼굴에 비해 입의 높이가 달라지지 않았나?'하는 식입니다.

② 코와 입의 거리에 대해서 자세히 알아보자

그림체에 따라서 코에서 입의 거리나 턱의 길이가 다소 달라질 수 있다고 설명했습니다. 그러면 구체적으로 어떤 차이가 있는지 예를 보면서 분석해 보겠습니다.

예A

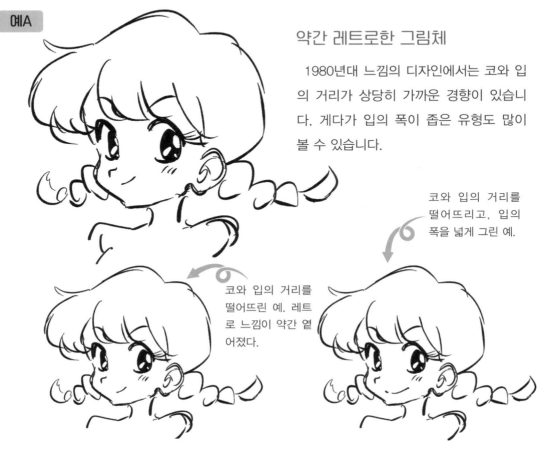

약간 레트로한 그림체

1980년대 느낌의 디자인에서는 코와 입의 거리가 상당히 가까운 경향이 있습니다. 게다가 입의 폭이 좁은 유형도 많이 볼 수 있습니다.

코와 입의 거리를 떨어뜨리고, 입의 폭을 넓게 그린 예.

코와 입의 거리를 떨어뜨린 예. 레트로 느낌이 약간 옅어졌다.

코와 입의 거리를 너무 길게 잡으면 '원숭이 얼굴'처럼 되고 귀엽게 보이지 않습니다.

약간 최근 느낌에 가까운 인상입니다.
※ 하지만 '그런 경향이 있다' 정도입니다.

80~90년대 느낌

약간 최근 느낌

입을 벌린 상태에도 비슷한 경향을 볼 수 있다.

- 코와 입의 거리가 가깝다.
- 입의 폭이 좁다.
- 벌린 입은 과감하게 길게 그린다.

- 코와 입의 거리가 적당하다.
- 입의 폭이 적당하다.
- 주로 둥그스름한 형태로 처리한다.

예B 눈이 너무 크지 않은 요즘 미소녀 캐릭터

눈이 너무 크지 않은 요즘 미소녀 캐릭터 중에서도 여성 대상의 애니메이션 그림체는 비교적 소녀 만화의 화풍을 계승하고 있으므로, 앞서 보았던 레트로 느낌의 예와 비슷합니다.

그러나 심야 애니메이션의 미소녀 캐릭터 트렌드는 특정 시기부터 '눈이 작아지고, 코와 입이 멀리 떨어지는 경향'을 볼 수 있습니다.

입을 삼각형에 가깝게 그리고 위로 옮긴 예. 약간 예전 그림 같은 느낌이 듭니다.

입의 위치를 거의 바꾸지 않고, 눈과 코의 위치를 내린 예. 약간 여성 대상의 애니메이션 같은 분위기가 됩니다.

③ 크게 확대했을 때 매력적으로 보이는 입을 살펴보자

피사체를 크게 잡은 것부터 '업 쇼트', '미디엄 쇼트', '롱 쇼트'라고 합니다. 미디엄 쇼트나 롱 쇼트에서는 입을 1~2개의 선으로 표현하는 것이 대부분이지만, 입매에 카메라가 거의 밀착했을 때만 묘사량을 늘리는 일은 흔합니다. 이때의 아이디어를 소개합니다.

크게 확대했을 때를 가정한 얼굴을 그렸습니다. 입만 확대하면 이런 느낌이 됩니다. 축소했을 때와 비교해 보세요!

항상 입은 이런 느낌.

고작 2개의 선이다.

포인트 ❶ 입꼬리를 약간 굵게 묘사한다

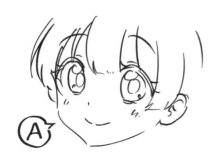

A보다 B의 입매가 더 매력적입니다. 진심으로 웃는 장면이 아닐 때는 일부러 A처럼 입꼬리에 힘이 들어가지 않은 분위기를 연출하기도 합니다.

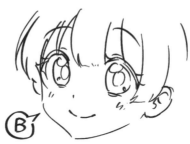

포인트 ❷ 굴곡의 묘사를 늘린다

너무 리얼한 표현이므로 생략하지만, 여기에 인중이 있다.

원으로 표시한 주변이 도톰하다.

아랫입술 선

입꼬리를 굵게

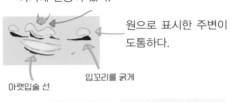

이러면 고양이처럼 보이므로,

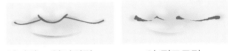

이 정도로만 묘사한다.

④ 입술의 색을 선택할 때 주의하자

여성의 화장에서도 마찬가지지만, 얼굴에 푸르스름한 분홍색을 사용하면 불필요하게 요란한 느낌이 되는 일은 흔합니다. 분홍색 중에서도 '노르스름한 분홍색'이나 '푸르스름한 분홍색'이 있으니, 함께 살펴보겠습니다.

'약간 요란한 느낌의 입술'의 예입니다.
요란한 느낌이 되는 원인으로 작용하는 것은 아래의 두 가지입니다.
① 윗입술의 M자가 너무 또렷하다
② 분홍색이 푸르스름하다

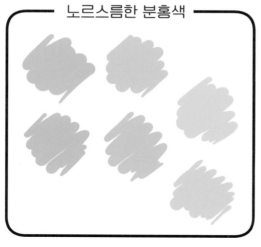

노르스름한 분홍색

→ 사람의 피부에 사용해도 위화감이 생기지 않는 분홍색. 전체적으로 새먼 핑크같은 색감이며, 노란색이 약간 섞였습니다.

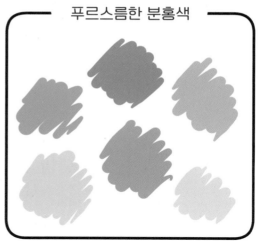

푸르스름한 분홍색

→ 사람의 피부에 사용하면 위화감이 생기기 쉬운 분홍색. '보라색이라고 해도 이상하지 않을 만큼' 파란색이 섞였습니다.

화장품 가게 등에서 '푸르스름한 핑크'의 제품을 팔고 있는데, 응고된 밀집체이므로 색이 진해 보일 뿐입니다. 하지만 실제로 푸르스름한 분홍색 제품을 피부에 발라보면, 피부의 색이 약간 비쳐서 노르스름해집니다. 그러므로 그림을 그릴 때는 '노르스름한 분홍색'을 의식하는 편이 자연스럽습니다.

아랫입술만 립
스틱을 그린다.

입술을 흐릿하
게 처리한다.

화장한 입술을 그릴 때 노르스름한 분홍색을 선택해도, '여전히 요란해 보인다', '더 자연스러운 느낌을 표현
하고 싶다'라고 할 때는 위의 두 가지 방법도 추천합니다.

이런 느낌

장면이나 그림체에 따라서 내가 좋아하는 입 그리는 법을 연구해 보세요! 좋아하는 작가의 '그리는 방법'을
관찰하고, 왜 그렇게 그리는지 분석해 보면 좋은 공부가 됩니다(물론 입 이외의 부위도).

포인트

- 옆얼굴의 입 위치는 입술에 알맞게 정하자!
- 그림체에 알맞게 코에서 입의 거리를 조절하자!
- 크게 확대했을 때의 입으로 디테일을 담아보자!
- 입술은 노르스름한 분홍색을 의식하자!

❼ 귀여운 얼굴의 '코 위치'는 어디?

'그림 초보' 시절에는 너무 정확하게 그리고 싶은 나머지, 많은 안내선을 긋고 제도를 하듯이 얼굴을 그린 적도 있습니다. 그런데 안내선의 사용법이나 개념을 확실하게 잡지 않으면, 귀여운 얼굴을 표현하기 힘들 수도 있습니다. 반측면 얼굴을 그릴 때 흔히 나타나는 현상을 살펴보겠습니다.

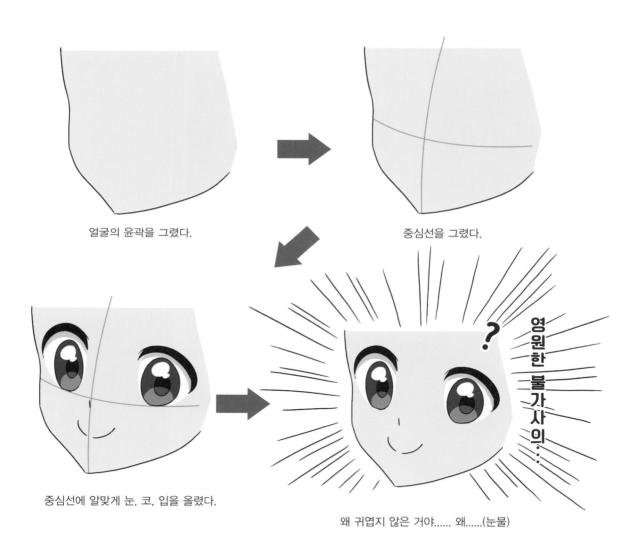

얼굴의 윤곽을 그렸다.

중심선을 그렸다.

중심선에 알맞게 눈, 코, 입을 올렸다.

영원한 불가사의……

왜 귀엽지 않은 거야…… 왜……(눈물)

이 '흔한 현상'을 해결해 보겠습니다.

인간 　　　　과장　　　　　　　일러스트

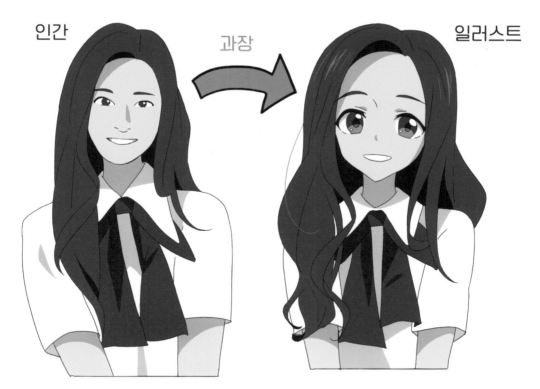

먼저 애니메이션이나 만화에서 데포르메를 적용한 얼굴은 각 부위의 크기나 밸런스가 실제 인간과 다르며, 전부 과장되었다는 사실을 잊지 마세요.

예를 들면 아래와 같습니다.

● 실제 인간	● 여성 대상 애니메이션 일러스트
눈이 작다	눈이 크다
머리가 작다	머리가 크다
팔이 굵다	팔이 가늘다
목이 굵다	목이 가늘다
콧구멍이 보인다	코를 점으로 표현한다

아래의 그림은 신입 애니메이터가 반드시 배워야 할 내용입니다.

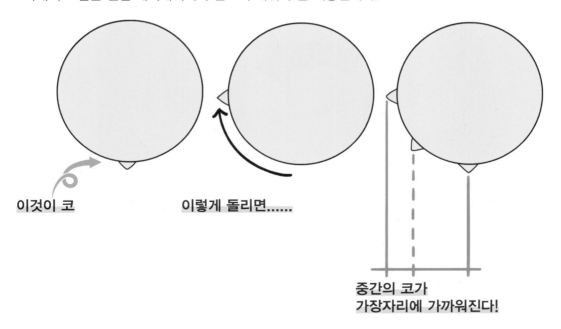

이것이 코

이렇게 돌리면······

중간의 코가
가장자리에 가까워진다!

사람의 머리를 위에서 본 모습입니다. 정면에서 보았을 때 코처럼 돌출되는 부위는 방향에 따라서 이동 거리가 가장 길고, **이동하는 속도가 다른 얼굴 부위보다 빠르다**는 것을 알 수 있습니다. 한편 입은 '우묵' 해지기도 하므로, 이동 거리가 짧아도 의외로 자연스러운 인상이 됩니다. '우묵하다'는 말은 입이 코나 턱에 비해 '안쪽으로 들어간 상태'라는 뜻입니다.

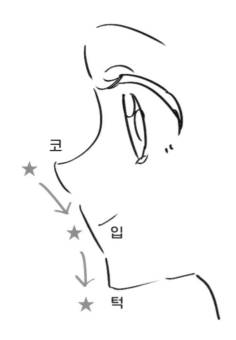

코

입

턱

귀엽다!

귀엽지 않다......

일러스트는 실제 사람보다 과장됩니다. 즉, 일러스트 캐릭터가 실제 사람보다도 코가 높다는 말입니다. 따라서 앞서 '돌출된 것은 이동 거리가 길다'라는 법칙이 **더욱 과장**됩니다.

그 결과 코와 입은 중심선 위에서 일직선이 되는 것보다 약간 어긋나는 편이 귀엽고, 자연스럽게 보이는 것입니다.

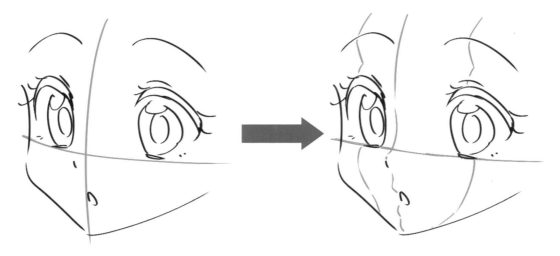

뺨과 굴곡의 깊이 등을 고려한 안내선을 그어보면, 코나 턱을 그리는 방법을 한 단계 발전시킬 수 있습니다.

❽ 그림체는 '세계관'에 따라 다르다

그림체를 구분할 때의 기준 중에 '선의 양'이 있습니다. 특히 애니메이션에서는 '밑색'과 '그림자색, 하이라이트'의 경계는 '선의 색을 조절'해서 그립니다. 즉, '선의 양이 많다'는 말은 '색의 구분이 많다'는 뜻입니다.

선의 양이 많은 그림체는 '덧셈 디자인', 선의 양이 적은 그림체는 '뺄셈 디자인'이라고 할 수 있습니다. '선의 양'은 '최적의 선 굵기' 등에도 영향을 미칩니다.

'여성 대상 애니메이션 계열', '가을 색상 계열', '디테일 미려 계열'이라는 3종류의 '세계관'을 비교해 보겠습니다.

여성 대상 애니메이션 계열

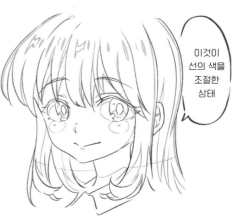

이것이 선의 색을 조절한 상태

애니메이션 원화

- 검은색 선 ➡ 주선
- 파란색 선 ➡ 선 색을 조절(그림자의 경계)
- 빨간색 선 ➡ 선 색을 조절(하이라이트나 흰자위의 경계)
- 녹색 선 ➡ 선 색을 조절(그림자나 하이라이트 이외에 사용한다. 가령 볼터치 등에 사용하는 일이 많다)

여성 대상 애니메이션 계열이란?

구체적인 작품으로 말하자면 '프리 큐어' 시리즈나 '아이엠스타!' 시리즈 등입니다. 주요 시청자는 유치원생~초등학생 정도의 여자아이지만, 성별을 불문하고 어른 중에도 팬이 있습니다. 그림체는 동화풍의 밝은 인상이 강하고, 데포르메의 적용이 강합니다.

포인트 ❶

'컬 느낌'으로 화려함과 귀여운 분위기를 동시에 표현!

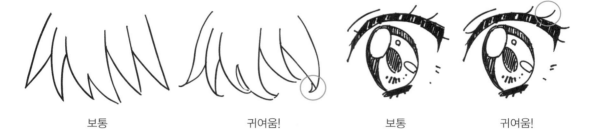

보통 귀여움! 보통 귀여움!

포인트 ❷

팔꿈치나 턱은 뾰족하게 그려도 의외로 괜찮다.

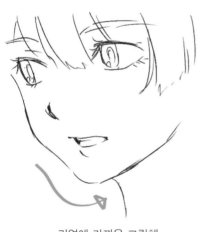

리얼에 가까운 그림체 여성 대상 애니메이션 그림체

포인트 ❸

실사

선의 양이 적다 선의 양이 많다

★

이쯤인 느낌!

만화

가을 색상 계열

가을 색상 계열이란?

　레트로 세계관에도 잘 어울리는 색감입니다. 전체적으로 진하고, 어두운 색이 많이 쓰이므로, 선화를 세밀하게 묘사해도 결국에는 주위의 색과 구별하기 힘들어질 때도 있습니다. 예를 들어, 위의 그림에서는 머리카락의 그림자 색이 검은색에 가까운 탓에, 머리카락의 선화를 세밀하게 묘사해도 거의 효과를 보기 어렵습니다. 가을 색상 계열에 잘 어울리는 것은 심플한 선화로 표현하는 그림체입니다. 서브컬처 계열의 인디 애니메이션에서는 '저채도', '고대비'의 배색이 유행하는 느낌입니다.

가을 색상 계열의 예

포인트 ❶

기호적인 표현과 잘 어울린다!

이것보다는 이쪽이 더 잘 어울린다!

포인트 ❷

'뺄셈 디자인'이라는 것을 의식한다.

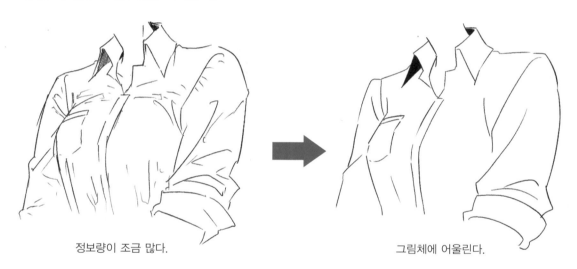

정보량이 조금 많다. 그림체에 어울린다.

포인트 ❸

실사

선의 양이 적다 선의 양이 많다

★

이쯤인 느낌!

만화

디테일 미려 계열

디테일 미려 계열이란?

 디테일 미려 계열을 구체적인 작품을 들자면 '바이올렛 에버가든', '아케비의 세일러복' 등이 가깝습니다. 아름다움을 '많이', '세밀하게' 그려서 표현하는 경향이 있습니다.

 참고로, 이 명칭은 제가 임의로 만든 것입니다.

포인트 ❶

그림체의 원류에 라이트 노벨이나 심야 애니메이션, 미연시가 있다.

몇 년 전까지 많았던 타입의 눈

특징

• 속눈썹을 선이 아니라 덩어리로 표현한다.
• 검은자위 속에 반짝이는 하이라이트를 많이 넣지 않는다. 그러나 색을 다양하게 쓰고 그라데이션도 많이 쓴다.

포인트 ❷

'덧셈 디자인'이라는 것을 의식한다.

그림에 틈이 많아 보인다.

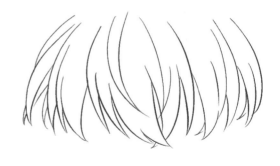

이 정도로 그려도 괜찮다.

포인트 ❸

실사

★ ◁ 이쯤인 느낌!

선의 양이 적다 선의 양이 많다

만화

❾ '멋진 머리카락'을 그리는 테크닉

머리카락의 형태를 좀처럼 멋지게 그리지 못하는 사람을 대상으로 하는 설명입니다. Lv.1부터 Lv.5 까지 단계별로 설명하므로, 복잡한 방식에 조금씩 익숙해질 수 있습니다.

 Lv. 1 ### 뾰족뾰족한 부분이 너무 균일하다

초보자에게 흔한 사례입니다. 일단 머리카락으로 보이지만, 어색하고 평면처럼 밋밋합니다. 이런 표현도 작품의 계통에 따라서는 '허용'되겠지만, 더 멋지게 그릴 수 있는 방법을 설명합니다.

그러면 왜 밋밋하게 보이는 것인지 구체적으로 살펴보겠습니다.

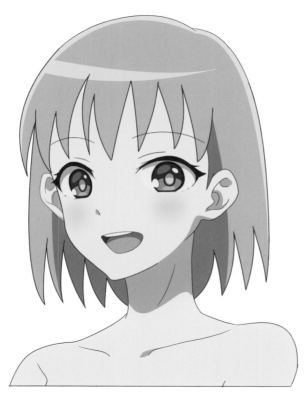

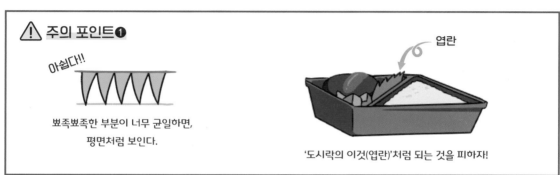

⚠ 주의 포인트❶

아쉽다!!

뾰족뾰족한 부분이 너무 균일하면, 평면처럼 보인다.

엽란

'도시락의 이것(엽란)'처럼 되는 것을 피하자!

 Lv. 2 뾰족뾰족한 길이를 조절하자

이번에는 머리카락의 뾰족뾰족한 '산'과 '골짜기'의 위치에 리듬을 더해보았습니다. 이런 변화만으로도 상당히 자연스러워졌습니다.

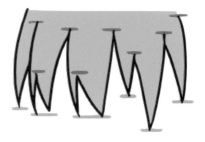

'불규칙성을 더하는 것'을
의식해 보세요!

만약 고르게 자른 스타일의 캐릭터를 그리고 싶을 때는 Ⓐ가 아니라 Ⓑ로 처리하는 편이 자연스럽습니다. 머리카락 끝을 '사각형'으로 표현했습니다.

이제 애니메이션에서 흔히 볼 수 있는 디테일이 들어간 머리카락에 가까워졌는데, 정보량을 더 늘리려면 어떻게 하면 좋을까요? 머리카락 다발을 늘릴 뿐 아니라 '**다발을 나열하는 방식**'도 중요한 포인트입니다.

Lv. 3 머리카락 다발의 배치를 조절하고 변화를 더한다

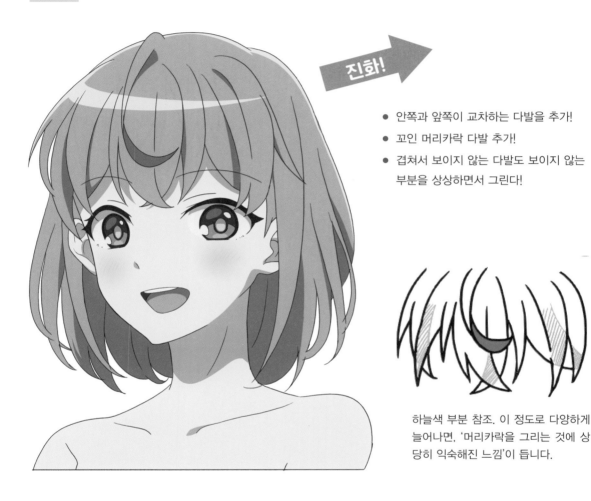

진화!

- 안쪽과 앞쪽이 교차하는 다발을 추가!
- 꼬인 머리카락 다발 추가!
- 겹쳐서 보이지 않는 다발도 보이지 않는 부분을 상상하면서 그린다!

하늘색 부분 참조. 이 정도로 다양하게 늘어나면, '머리카락을 그리는 것에 상당히 익숙해진 느낌'이 듭니다.

머리카락은 복잡하다는 것을 의식하면서, 내가 생각하는 '멋진 형태'를 목표로 그려 보세요. '더 멋진' 머리카락이 되도록, 다발을 '겹치게 배치'하거나 '꼬인 부분을 넣는 이유'는 다음과 같습니다.

- 선의 양이 늘어나므로, 더 세밀한 인상이 된다.
- 선을 '무작정 늘린 것'이 아니라 근거에 알맞은 형태로 추가했으므로, 선이 많은 곳과 적은 곳의 차이가 좋은 밸런스를 만든다.
- 그림자를 넣을 수 있는 부분이 많아져서, 색을 칠하면 한층 밀도가 높아진다.

Lv. 4 한 가지 색의 선으로 자연스러움을 표현한다

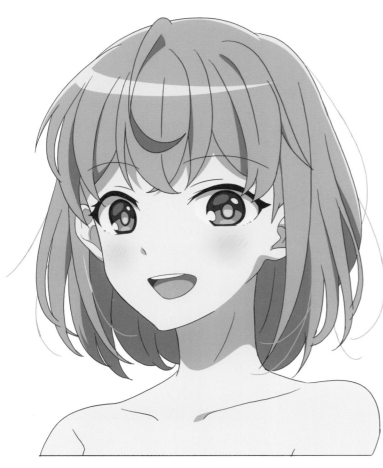

계속해서 진화!

- 선 하나로 '머리카락'을 추가해 '자연스러움'을 표현할 수 있다!

그림자 영역에 밝은색을 넣으면 선명한 인상이 되고, 더 '멋진' 머리카락이 됩니다.

⚠ 주의 포인트❷

- '한 가닥의 머리카락'을 너무 많이 넣으면, 머리카락이 덥수룩해 보이니 적당히......
- '한 가닥의 머리카락'을 그려도 배경의 색에 따라서 잘 보이지 않기도 합니다. 예를 들면, 캐릭터가 백발이고, 하얀 배경일 때는 그려 넣어도 거의 보이지 않습니다.

Lv. 5 채색을 연구하고, 더 '멋진' 머리카락으로!

계속 계속 진화!

- 하이라이트 강조
- 피부 부근 머리카락의 투명감
- 안쪽 머리카락의 입체감
- 한 가닥의 머리카락에도 하이라이트

하이라이트보다 진한 색을 하이라이트 주위에 흐릿하게 넣었습니다.

피부와 가까운 위치의 머리카락에 오렌지색으로 그라데이션을 넣었습니다.

안쪽에 보이는 머리카락은 끝부분만, 푸르스름한 그라데이션을 넣으면, 더 멀리 있는 느낌이 듭니다.

'한 가닥의 머리카락'에 부분적으로 반짝이는 느낌을 더했습니다.

제 2장

'전신'을 잘 그리고 싶다!

'얼굴을 제외한 나머지 부분'을 그릴 때 쉽게 놓치는 부분을 정리했습니다. 모작이나 크로키 같은 연습에 더해, '요령'과 '테크닉'으로 알아두면 막힘없이 성장할 수 있습니다. '가슴 위로만 그릴 수 있다......'라는 그림 라이프와는 이제 결별하세요!

❶ '타원'을 의식하면 팔을 잘 그릴 수 있다

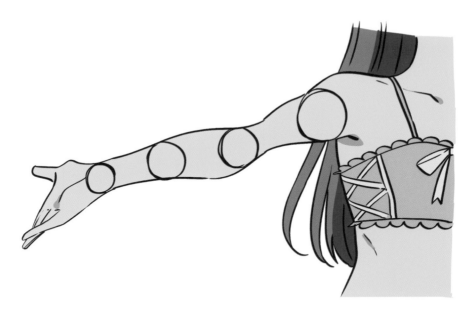

　위의 일러스트를 관찰해 보세요. 얼핏 잘 그린 것처럼 보이지만, 위화감이 느껴지는 부분이 있습니다. 이번에 주목할 부분은 팔에 그려진 둥근 단면입니다. '입체적인 팔'을 의식하면서 그리려고 노력하는 것은 훌륭한 자세입니다.

　그러나, 팔을 비롯한 '막대 모양의 부위'를 '무조건 원기둥'이라고 생각하고 그리는 것은 좋지 않습니다. 팔의 단면을 무조건 '원'이라고 생각하는 사람은 오른쪽 그림처럼 구체 관절 인형 같이 형태를 잡는 습관이 있는지도 모릅니다. 이 선입견 때문에 아래의 그림처럼 '막대 모양의 부위는 전부 원기둥의 조합'이라고 생각하게 되고, 어색한 그림을 그리게 될 가능성이 높습니다.

　자연스러운 형태를 잡고 싶다면, 원기둥에
너무 얽매이지 않도록 하세요!

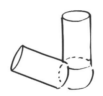

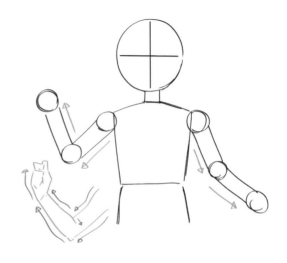

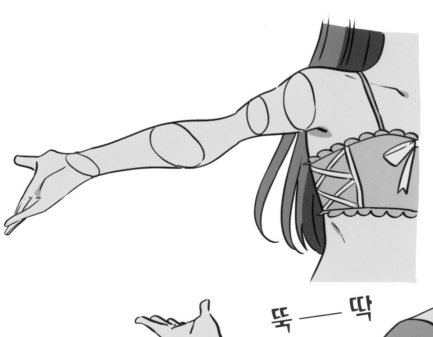

다음은 왼쪽의 일러스트를 관찰해 보세요. 이전의 팔보다 더 자연스럽게 보일 것입니다. 핵심은 아래의 2가지입니다.

① 팔의 단면은 '타원'이다.
② 상완과 전완(팔꿈치에서 손목까지의 부분)의 단면이 다르다.

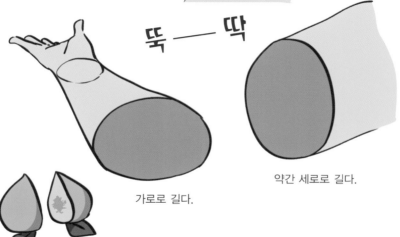

뚝 — 딱

약간 세로로 길다.

가로로 길다.

상완의 단면은 약간 '세로'로 길지만, 전완의 단면은 '가로'로 길다는 것을 알아두세요. 특히 전완의 '가로로 긴 느낌'은 손목을 그릴 때에도 중요한 포인트입니다!

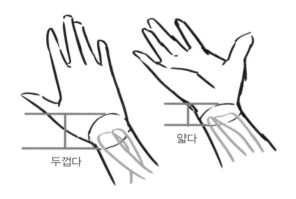

두껍다

얇다

참고로 손바닥이 '위로 향할 때'와 '아래로 향할 때'는 단면의 두께가 약간 다릅니다. 이유는 전완에 있는 2개의 뼈가 손바닥의 방향에 따라서 교차되기 때문입니다. 손바닥이 아래로 향할 때는 교차되는 뼈의 높이만큼 단면이 굵어집니다.

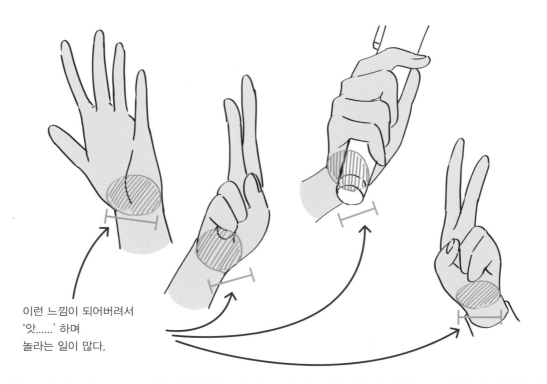

이런 느낌이 되어버려서
'앗......' 하며
놀라는 일이 많다.

전완의 단면이 가로로 긴 것을 의식하면, 손목을 그릴 때 어떤 식으로 변하는지 살펴보겠습니다. 먼저 위의 그림은 전완의 단면을 '원'이라고 생각하고 그린 손입니다.

다음은 전완의 단면을 '가로로 길다'고 생각하고 그린 손을 살펴보겠습니다.

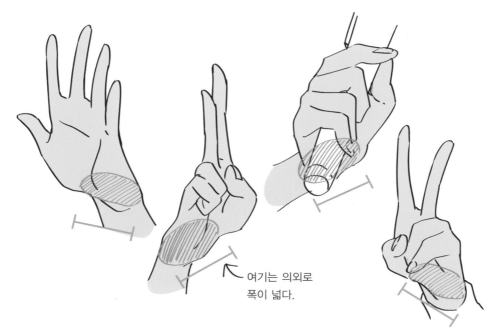

여기는 의외로
폭이 넓다.

후자가 압도적으로 잘 그린 것을 알 수 있습니다. 의식한 것은 '손'이 아니라 '손목의 단면'인데, 이렇게 인상이 달라집니다.

끝으로 '선입견의 무서운 점'을 설명합니다. 우선 전완은 물론이고 손목이 평평하다는 것은 잠깐만 떠올려 보아도 '당연'하다는 사실을 다시 확인하세요. 아래의 일러스트처럼 정면에서 보았을 때와 옆에서 보았을 때의 손목 굵기가 다릅니다.

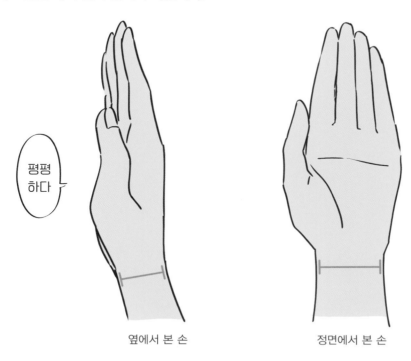

평평
하다

옆에서 본 손 정면에서 본 손

즉, 손목의 단면은 타원(평평하다)입니다. 왜 그림을 그릴 때는 쉽게 잊는 걸까요?

로봇 같다...

연습할 때 무조건 '원', '구', '입방체' 같은 단순한 형태로만 그리려고 하다 보니, 오히려 잘되지 않는 것일지도 모릅니다. 이런 방식에 익숙해져 버린 선입견 탓에 나쁜 습관이 생길 위험성이 있습니다.

만약 단순한 형태로 연습하고 싶다면, 오른쪽 그림처럼 형태를 잡는 것이 좋습니다. 손바닥이라면 '오각형으로 형태를 잡는다'라거나 '손가락 끝의 위치를 먼저 정하는 식'으로 그려 보세요. 저는 단순화의 본질이 '정점의 위치를 쉽게 파악할 수 있는 도구'라고 생각합니다.

❷ 내 손을 보면서 '손'을 그리는 요령

 인체 중에서 '특히 어렵다'고 여겨지는 부위는 손입니다. 상상만으로 어느 정도 잘 그릴 수 있게 되기까지는 상당한 경험이 필요합니다. 그리는 방법을 잘 모를 때는 보통 자기 손을 보면서 그리는 것을 추천하지만, '애초에 눈으로 보고 그대로 그리는 것도 어렵다!'라고 생각하는 사람이 더 많을지도 모릅니다. 이번에는 자기 손을 보면서 그릴 때 난이도를 낮출 수 있는 '노하우'를 소개합니다.

그리기 어렵다
&
까다롭다

 위의 일러스트는 제가 '평범'하게 손을 보면서 모작을 한 것입니다. 제 나름대로 열심히 그려 보았지만, 역시 어려웠고 무엇보다도 '앞쪽으로 압축되는 부분'과 '안쪽으로 압축되는 부분', '겹치는 부분'이 잘 보이지 않았습니다. 형태도 약간 어색해졌고, 여러 번 그은 선이 지저분합니다.

　반면 아래의 일러스트는 자기 손을 볼 때의 '노하우'를 활용해, 모작하기 쉬운 상태로 그린 것입니다. '노하우'의 영향으로 꼭 그려야 할 주름과 그리지 않아도 되는 주름을 쉽게 구분할 수 있었고, 압축되는 부분도 '어떻게 그리면 더 그럴듯하게 되는지' 판단하기 쉬웠습니다.

　그러면 어떤 '노하우'를 활용한 것일까요? '양쪽 눈으로 관찰', '한쪽 눈으로 관찰'의 차이입니다. 사실 한쪽 눈으로 보면서 그리는 편이 압도적으로 쉽습니다.

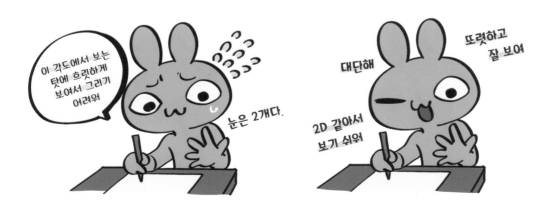

양쪽 눈으로 가까운 위치에서 관찰하면, 오른쪽 눈으로 보이는 모습과 왼쪽 눈으로 보이는 모습이 겹쳐서, 입체를 파악하기가 상당히 어렵습니다.

이런 느낌으로 초점이 맞지 않아서 깊이를 파악하기 어려워집니다.

앞으로 내민 부분은 흐릿하게 보이고, 손가락을 구부린 손 전체의 모양이 앞뒤가 아니라 좌우로 길게 보입니다.

안쪽과 앞쪽의 겹치는 부분이 잘 보이지 않고, 손목의 입체감이 이상합니다.

안쪽에서 앞쪽으로 이어지는 부분이 잘 보이지 않고, 실루엣도 어딘가 어색합니다.

미묘한 각도의 손가락이 다양한 형태로 보이고, 선화로 표현하기가 어렵습니다.

대단해

또렷하고 잘 보여

2D 같아서 보기 쉬워

한쪽 눈으로 관찰하면 초점이 맞고, 2D처럼 볼 수 있습니다. 단, 그리면서 감은 눈을 바꾸면 혼란에 빠질 수 있으니, 왼쪽 눈으로 보기로 정했다면 다 그릴 때까지 왼쪽 눈으로만 관찰하세요. 눈이 피곤하지 않을 정도만 활용하세요.

좀 더 'Z축'을 의식한 형태로 앞쪽으로 나온 것을 그릴 수 있습니다.

'그려야 할 주름'과 '그리지 않아도 되는 주름'을 구분하기 쉽습니다. 겹친 상태로 압축되는 부분도 어디까지 두께를 표현해야 하는지 쉽게 판단할 수 있습니다.

안쪽에서 앞쪽으로 이어지는 손가락의 실루엣을 쉽게 파악할 수 있으므로, 지저분한 선이 없어집니다.

거의 정면으로 내민 손가락도 어떤 형태로 그리면 그럴듯하게 되는지 알기 쉽습니다.

❸ '앞으로 내민 부분'을 그릴 때는 '손'부터 그리자

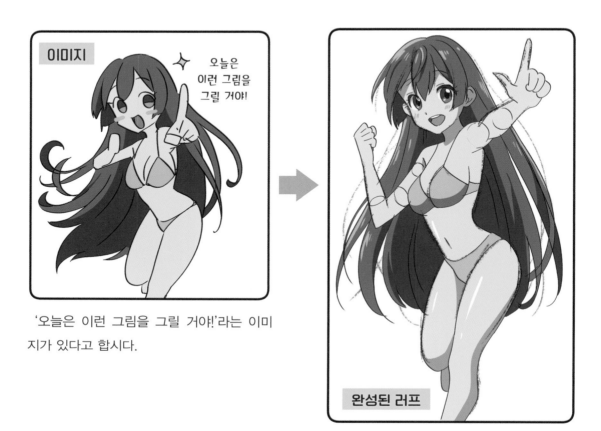

'오늘은 이런 그림을 그릴 거야!'라는 이미지가 있다고 합시다.

그런데, 실제로 그렸더니 이런 러프가 완성되었다고 한다면 어떨까요?

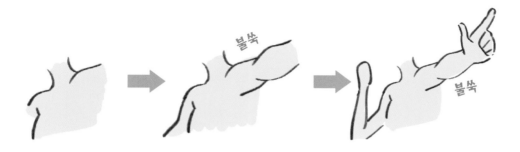

앞으로 내민 부분(이번에는 팔입니다)을 그릴 때는 시작점에서 '솟아오른 것'처럼 그리게 되면, 바깥쪽으로 갈수록 마디가 점점 길어지는 현상이 발생합니다. 이 현상을 회피할 수 있는 방법을 소개합니다.

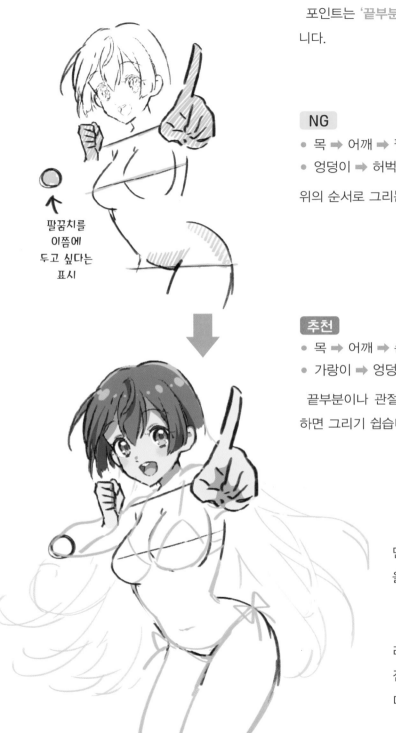

팔꿈치를
이쯤에
두고 싶다는
표시

포인트는 '끝부분부터 그리고 중간을 채우는 것'입니다.

NG

- 목 ➡ 어깨 ➡ 팔 ➡ 손
- 엉덩이 ➡ 허벅지 ➡ 무릎 ➡ 정강이 ➡ 신발

위의 순서로 그리는 것은 어렵습니다....

추천

- 목 ➡ 어깨 ➡ 손 ➡ 팔꿈치 ➡ 팔 (예)
- 가랑이 ➡ 엉덩이 ➡ 무릎 ➡ 허벅지 (예)

끝부분이나 관절 등의 '정점'부터 먼저 위치를 정하면 그리기 쉽습니다.

'끝부분'의 위치를 먼저 잡아 두면, 압축되는 부분도 선으로 중간을 잇기만 해도 그럴듯해집니다.

'선으로 쫓아가는 방식'으로 그리려고 하면 본래 가정한 포즈에서 점점 멀어지고, 결국에는 내 습관대로 그리게 됩니다.

자신이 없는 부분일수록 '대충' 느낌만으로 그리는 것이 아니라,
계획을 세우고 차근차근 그리는 편이 좋습니다.

'이럴 때도 쓸 수 있다!'는 다양한 예

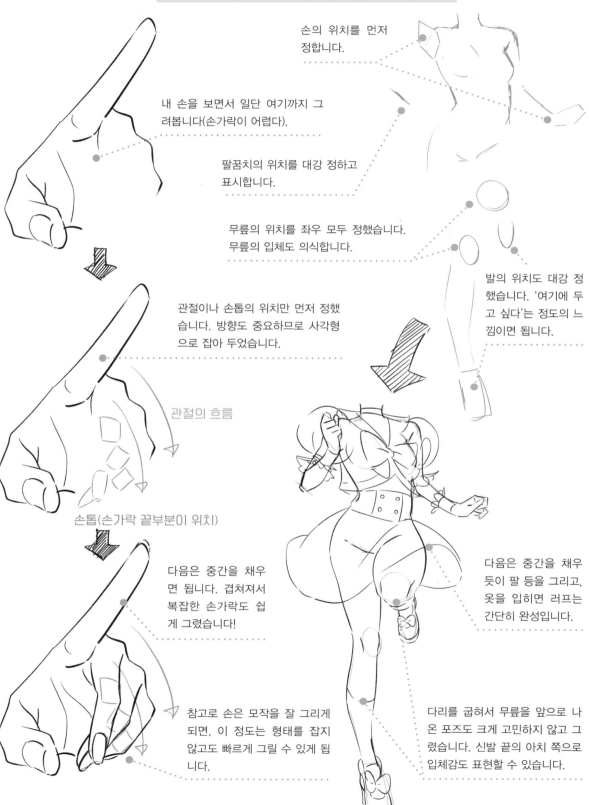

손의 위치를 먼저 정합니다.

내 손을 보면서 일단 여기까지 그려봅니다(손가락이 어렵다).

팔꿈치의 위치를 대강 정하고 표시합니다.

무릎의 위치를 좌우 모두 정했습니다. 무릎의 입체도 의식합니다.

발의 위치도 대강 정했습니다. '여기에 두고 싶다'는 정도의 느낌이면 됩니다.

관절이나 손톱의 위치만 먼저 정했습니다. 방향도 중요하므로 사각형으로 잡아 두었습니다.

관절의 흐름

손톱(손가락 끝부분이 위치)

다음은 중간을 채우면 됩니다. 겹쳐져서 복잡한 손가락도 쉽게 그렸습니다!

다음은 중간을 채우듯이 팔 등을 그리고, 옷을 입히면 러프는 간단히 완성입니다.

참고로 손은 모작을 잘 그리게 되면, 이 정도는 형태를 잡지 않고도 빠르게 그릴 수 있게 됩니다.

다리를 굽혀서 무릎을 앞으로 나온 포즈도 크게 고민하지 않고 그렸습니다. 신발 끝의 아치 쪽으로 입체감도 표현할 수 있습니다.

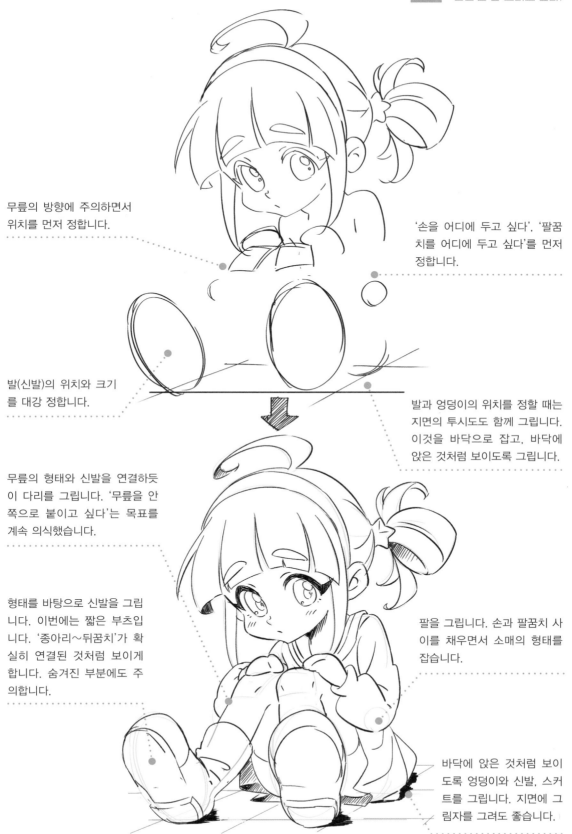

무릎의 방향에 주의하면서 위치를 먼저 정합니다.

'손을 어디에 두고 싶다', '팔꿈치를 어디에 두고 싶다'를 먼저 정합니다.

발(신발)의 위치와 크기를 대강 정합니다.

발과 엉덩이의 위치를 정할 때는 지면의 투시도 함께 그립니다. 이것을 바닥으로 잡고, 바닥에 앉은 것처럼 보이도록 그립니다.

무릎의 형태와 신발을 연결하듯이 다리를 그립니다. '무릎을 안쪽으로 붙이고 싶다'는 목표를 계속 의식했습니다.

형태를 바탕으로 신발을 그립니다. 이번에는 짧은 부츠입니다. '종아리~뒤꿈치'가 확실히 연결된 것처럼 보이게 합니다. 숨겨진 부분에도 주의합니다.

팔을 그립니다. 손과 팔꿈치 사이를 채우면서 소매의 형태를 잡습니다.

바닥에 앉은 것처럼 보이도록 엉덩이와 신발, 스커트를 그립니다. 지면에 그림자를 그려도 좋습니다.

❹ '돌이킬 수 없는 실패'를 막는 밑그림의 주의점

선화를 그리고 채색을 한 뒤에는 실수를 깨닫더라고 이미 늦어서 곤란한 때가 간혹 있습니다. 밑그림 단계에서 주의할 필요가 있는 2가지 사항을 소개합니다.

왼쪽 그림의 문제점은 어디일까요? 캐릭터의 얼굴 디자인에 비해 몸이 너무 커서 어색해 보입니다.

도대체 왜 이렇게 되었을까요? 바로 아래의 예와 같은 '흔한 실수'가 원인입니다.

① 실사 누드 데생을 열심히 한 영향으로 일러스트를 그릴 때도 형태를 실제에 가까운 형태로 그렸다.

② 실사 포즈집을 보면서 데포르메를 생략하고, 얼굴만 '일러스트 느낌'으로 그렸다.

포인트
- 옆얼굴을 일러스트로 그린다면, 나머지 부분도 데포르메가 필요하다.
- 내가 그리고 싶은 그림체에 맞는 등신을 정하고, 사진을 참고해서 모작처럼 그린다.

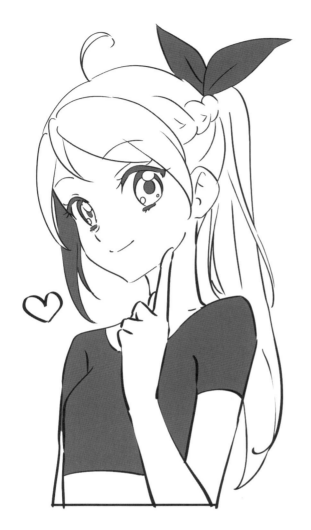

왼쪽 그림은 '나라면 이런 느낌으로 그리지 않을까'라는 식으로 그린 예입니다.

- 얼굴을 제외한 나머지 부분을 작게 그려서 체구가 작아 보인다.
- 목과 팔, 몸통도 조금 더 가늘게 체형을 전체적으로 조절.

이것만으로도 상당히 자연스러워졌고, 그림체의 세계관에 더 잘 어울리는 비율에 가까워졌습니다.

이렇게 부위의 크기와 굵기의 수정은 선화 작업이나 채색에 들어간 뒤에는 좀 어렵습니다.

거의 다시 그려야 할 정도가 되므로, 밑그림 단계에서 실수를 놓치지 않는 것이 좋습니다.

저 역시도 밑그림 단계에서 선택 범위로 일부를 확대, 축소, 회전하면서 최적의 포즈와 등신을 찾아봅니다. 무척 자주 하는 작업입니다. 디지털의 은혜를 누릴 수 있는 부분은 계속 받아들이세요.

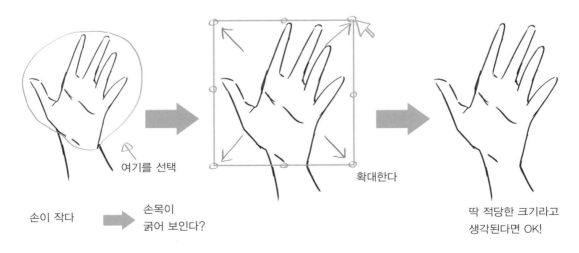

여기를 선택

확대한다

손이 작다 → 손목이 굵어 보인다? → 딱 적당한 크기라고 생각된다면 OK!

다음은 구도와 관련해 주의할 점입니다.

아래의 일러스트는 위화감의 원인이 무엇일까요?

포인트는 '대비'입니다.

문제① 방이 작아 캐릭터가 거인처럼 보인다.
문제② 책상이 작아서 캐릭터가 앉을 수 없다.

이외에도 문제가 많습니다.

원인
- 일부를 지나치게 확대해서 전체의 밸런스가 무너졌다.
- 디테일과 선의 깔끔함, 얼굴의 귀여움 등이 그림이 전부라는 착각.
- 처음부터 '대비'에 대해서 전혀 의식하지 않았다.

그러면, 어떻게 해야 할까!?
- 그림 전체를 꼼꼼하게 살핀다(여러 번 멀리 떨어져서 그림을 본다).
- 가령 문을 그린다면, 캐릭터의 키와 비교하면서 출입할 수 있는 높이로 그린다.
- 그림을 며칠 묵혀두었다가 다시 확인한다(무척 중요).

크기를 조절하고 조금이라도 정상으로 보이
도록 일러스트를 수정했습니다.

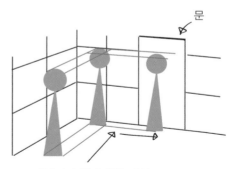

문

캐릭터가 벽에 섰을 때의
신장과 비교하는 것은 기본입니다!

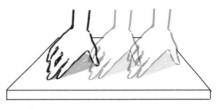

책상의 폭이 손이 3개가
들어갈 정도로 좁습니다.

이 정도 크기로 바꿔도
전혀 문제없습니다.

캐릭터가 메인인 일러스트를 그릴 때는 '화면에 캐릭터를 담는 것을 우선하고 싶다'고 생각하게 되
므로, 소품이나 배경의 크기는 캐릭터를 기준으로 정하면 됩니다.

'무조건 배경을 먼저 그려야 한다'는 원칙이 있는 것이 아닙니다! 내가 상정한 그림에 가깝다면, 어
떤 순서로 그리더라도 전혀 문제없습니다.

❺ '한 쌍인 부위'를 그릴 때는 투시도법의 기준선을 의식!

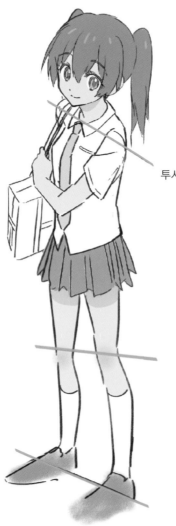

투시 안내선

소녀가 서 있는 그림을 그리고 싶다고 합시다. 그러나 왼쪽의 그림에는 어떤 위화감이 있지 않았나요?

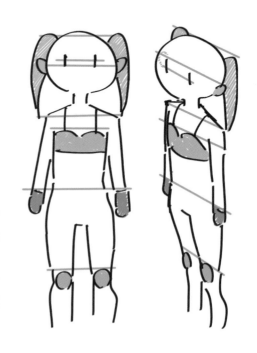

아쉬운 부분

- 어깨, 무릎, 발의 투시 안내선 방향이 일치하지 않는다.
- 얼굴~상반신을 그릴 때는 하이앵글이지만, 발에 가까워질수록 하이앵글의 요소가 없어지면서 어떻게 서 있는지가 모호해졌다.
- 눈, 트윈테일, 귀, 어깨, 가슴, 손, 무릎 등 좌우 대칭인 부위를 투시 안내선에 제대로 올렸는지 확인하자(특히 뻣뻣하게 서 있을 때).

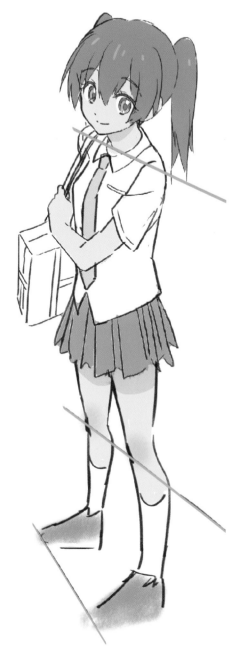

반면 이쪽은 대칭이 되는 부위를 투시 안내선을 기준으로 제대로 배치했습니다. '지면에 서 있다' 는 느낌이 더 명확해진 것 같지 않나요?

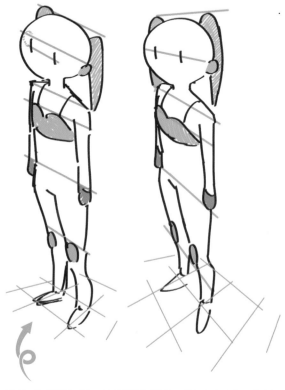

투시 안내선은 반드시 평행한 것은 아닙니다. 각도가 큰 위치에서 본 모습을 그리고 싶다면, 위의 오른쪽 그림처럼 그려도 되지만, 그만큼 지면의 형태가 달라집니다.

배경을 그리는 것이 서툰 사람은 일단 캐릭터 의 전신을 그린 뒤에, 발만이라도 지면에 투시 안내선을 그려 보세요! 그러면 벽이나 천장, 테 이블이나 의자 등 다른 것을 그리는 법도 쉽게 요령을 파악할 수 있습니다.

서 있는 그림에서도 이 테크닉을 얼마든지 응용할 수 있습니다. '대칭이 되지 않으면 이상한 부위'를 파악하고, 다양한 포즈를 연습해 보세요.

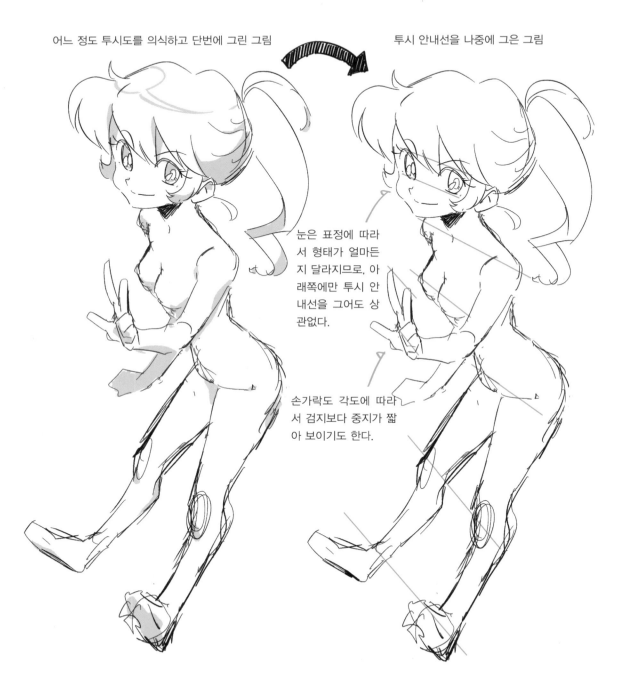

어느 정도 투시도를 의식하고 단번에 그린 그림

투시 안내선을 나중에 그은 그림

눈은 표정에 따라서 형태가 얼마든지 달라지므로, 아래쪽에만 투시 안내선을 그어도 상관없다.

손가락도 각도에 따라서 검지보다 중지가 짧아 보이기도 한다.

너무 엄격하게 기법을 적용해도 어색한 인상이 되므로, '멋지게만 보인다면 다소 어긋나는 것은 허용한다'라는 대범함을 잊지 마세요.

만화처럼 약간 복잡한 포즈라도 어느 정도 '한 쌍인 부위'를 의식하면, 그럭저럭 볼만한 그림으로 완성할 수 있습니다.

요령은 오른쪽 어깨를 그렸다면 왼쪽 어깨를 그리고, 오른쪽 무릎을 그렸다면 왼쪽 무릎을 그리는 식으로 한 쌍인 부위를 동시에 그리는 것입니다.

하나의 소실점에 집중되는 투시 안내선이 아니지만, 사람의 어깨나 허리는 가동 범위가 있으므로, 이 정도로 하는 편이 멋진 그림이 될 때도 있습니다. 내가 봐서 '멋지다'라는 느낌이 든다면 충분합니다. 다만,

'실패한 것처럼 보인다'

보다도,

'의도한 것처럼 보인다'

쪽이 확실히 좋으므로 '대충' 습관에 의지하는 것이 아니라, 생각하면서 그리는 습관을 들여보세요!

❻ '여성은 그리지만 남성을 못 그리는' 사람이 잘 놓치는 부분

'여성이라면 잘 그릴 수 있지만, 남성을 못 그리겠어!'라는 사람을 대상으로 '남성 그리는 법'을 설명합니다. '어린 남자아이만 그릴 수 있다', '남성을 그렸는데 여성 같은 체격이 된다'와 같은 벽에 부딪힌 사람에게 추천합니다.

반대로 남성이라면 그릴 수 있는데, '여성을 그리려고 하면 자꾸 투박해진다'는 사람은 설명을 반대로 이해하면 얻는 것이 있을 것입니다.

① 어리고 귀여운 남자아이는 대체로 여자아이와 비슷한 방법으로 그릴 수 있다.

두 캐릭터는 아래의 3가지를 제외하면 거의 똑같이 그린 것입니다.

- **속눈썹의 유무**
- **머리 모양**
- **옷의 디자인**

② 고등학생 이상의 남성을 그릴 때는 여성과 같은 방법을 쓸 수 없다.

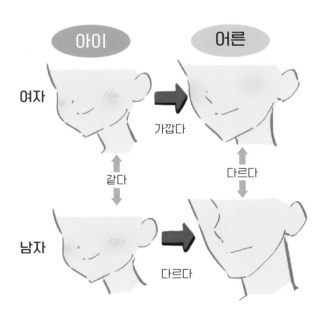

'어리고 귀여운 여자아이', '어리고 귀여운 남자아이'는 같은 방법을 쓸 수 있지만, '남성'은 완전히 다른 방법이 필요합니다.

연령이 높아질수록 남성과 여성의 체격 차이가 벌어지기 마련입니다.

어린아이의 얼굴 그리는 법으로 남성을 그리면 어린 인상이 되기 쉽습니다. 그러면 어떻게 그려야 할까요?

③ '남성으로 보이는' 얼굴을 그릴 수 있는 방법이 있다.

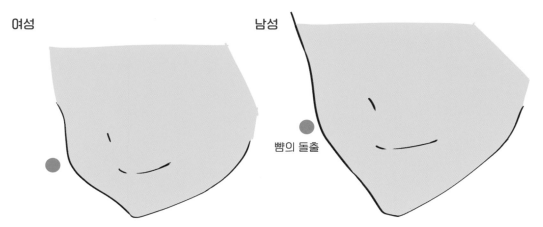

여성 남성

 뺨의 돌출

뺨의 돌출 위치가 너무 낮아지지 않도록 주의하세요. 둥그스름한 뺨은 윤곽 자체가 어린아이 같은 인상이 되기 쉽기 때문입니다.

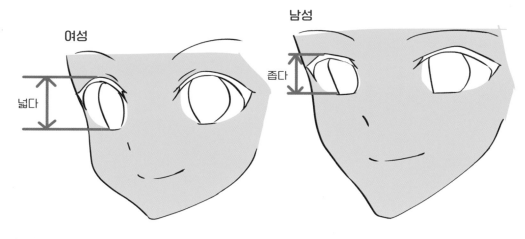

여성 남성

넓다 좁다

눈의 세로 길이는 여성보다 약간 좁게 그립니다.

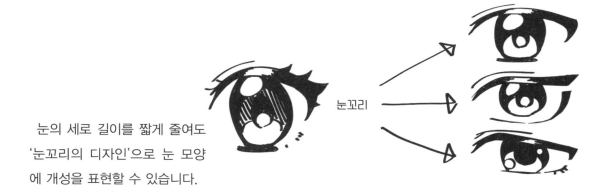

눈꼬리

눈의 세로 길이를 짧게 줄여도 '눈꼬리의 디자인'으로 눈 모양 에 개성을 표현할 수 있습니다.

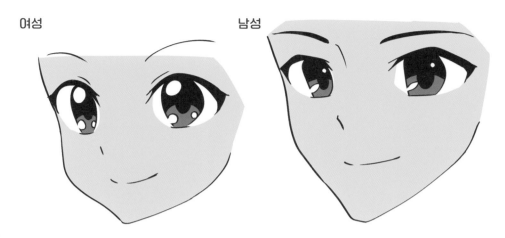

여성 남성

또한,

'속눈썹'을 여성보다 굵게 그린다.

턱을 너무 뾰족하지 않게 그린다.

'콧대'나 '코의 높이'를 강조한다.

이상 3가지도 포인트입니다. 물론 그리고 싶은 남성 캐릭터의 계통에 따라 다를 수 있습니다.

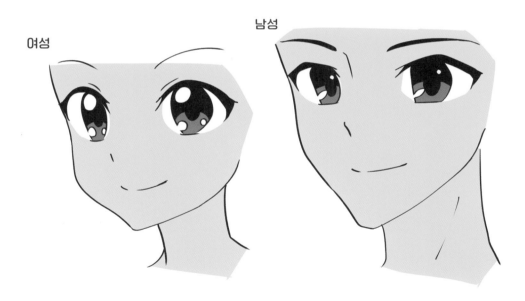

여성 남성

여성보다도 목을 굵게 그려 보세요.

　목이 가늘고 날씬한 남성도 있지만, 적어도 여성보다는 조금 투박한 인상을 의식하는 것이 좋습니다. 예를 들어, '목젖을 또렷하게 그린다', '실루엣을 직선적으로 그린다' 등을 들 수 있습니다. 또한 여성 쪽이 지방이 붙기 쉬우므로, 곡선적이고 부드러운 실루엣이 되는 경향이 있습니다.

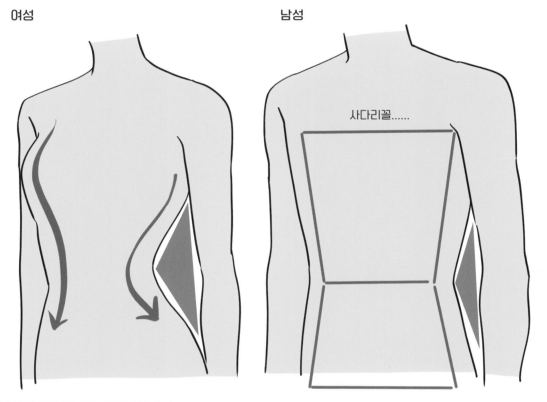

여성

남성

사다리꼴......

남성의 몸통은 '사다리꼴'입니다.

여성과 남성의 허리를 어느 정도로 좁힐지 여부는 위의 그림에 있는 '보라색 삼각형' 부분을 참고하세요!

여성	남성
가슴이 있다	가슴이 없다
굴곡이 있다	굴곡이 없다
허리가 넓다	허리가 좁다
엉덩이가 둥그스름	엉덩이가 사각형

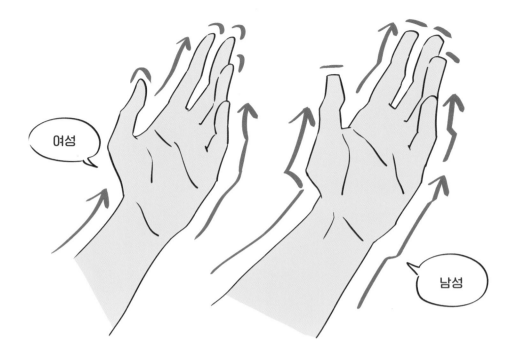

손 그리는 법에도 남녀의 차이가 있습니다.

남성을 그릴 때는,

- **손을 크게 그린다.**
- **손목을 굵게 그린다.**
- **손가락을 굵게 그린다.**
- **손가락 끝을 사각형에 가까운 형태로 그린다.**
- **관절을 강조해 투박한 느낌을 표현한다.**

반대로 여성 캐릭터는 위의 조건대로 그리면 '투박하게' 보이니 주의하세요.

만약 여러분이 남성이고, 자기 손을 보면서 여성 캐릭터의 손을 그리려고 한다면, 캐릭터의 얼굴과 체격에 비해 손이 투박하다는 인상을 받게 될지도 모릅니다.

따라서 '이 조건을 갖추면 여성의 손을 제대로 그릴 수 있다'라는 포인트를 알아두는 것이 중요합니다. 포인트를 알면 남성이 투박한 자기 손을 참고하더라도, 그리고 싶은 캐릭터에게 알맞은 손을 그리는 것이 가능해집니다.

저는 '견본을 있는 그대로 그릴 수 있는 스킬'과 '따라 하면서도 자기가 그리고 싶은 형태에 알맞게 그릴 수 있는 스킬'이 전혀 다르다고 생각합니다. 캐릭터 일러스트를 그릴 때는 후자도 중요한 기술입니다.

❼ '작고 통통한 캐릭터'를 잘 그리는 요령

다양한 연령, 체격의 캐릭터에 도전해 보세요! 보통 마른 체형의 캐릭터를 자주 그리는 사람이 통통한 캐릭터를 그리기 어려워하는 이유는 무의식중에 자기가 잘 그리는 체격에 가깝게 그리려고 하기 때문입니다. 자연스럽게 그릴 수 있도록 확실한 목표를 세우세요.

작고 통통한 캐릭터

얼굴만 통통한 느낌으로 그려도, 나머지가 표준 체형이면 왼쪽의 그림처럼 되고 맙니다.

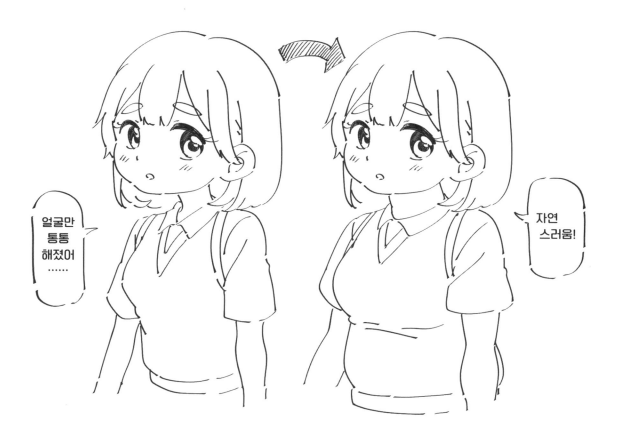

얼굴만 통통해졌어 ……

자연 스러움!

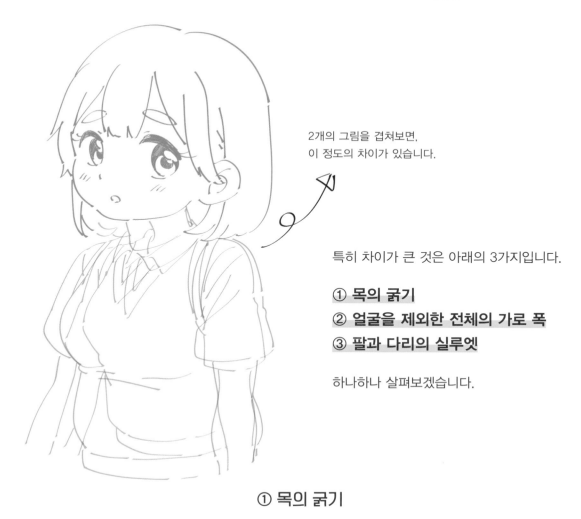

2개의 그림을 겹쳐보면,
이 정도의 차이가 있습니다.

특히 차이가 큰 것은 아래의 3가지입니다.

① 목의 굵기
② 얼굴을 제외한 전체의 가로 폭
③ 팔과 다리의 실루엣

하나하나 살펴보겠습니다.

① 목의 굵기

같은 얼굴에 다양한 체형을 붙인 그림입니다. 목의 형태가 주는 영향이 무척 크다는 것을 알 수 있습니다.

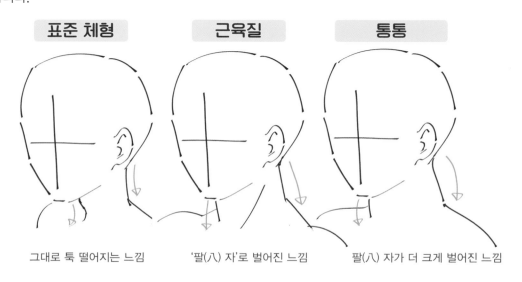

표준 체형　　　　　근육질　　　　　통통

그대로 툭 떨어지는 느낌　　　'팔(八)'자'로 벌어진 느낌　　　팔(八) 자가 더 크게 벌어진 느낌

② 얼굴을 제외한 전체의 가로 폭

가로 폭이 달라도 뼈의 형태는 그대로입니다.

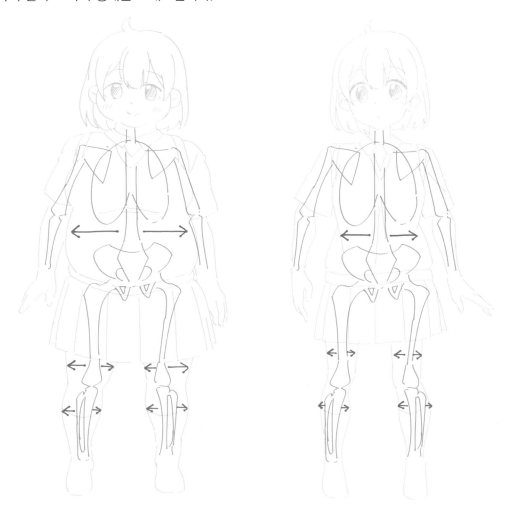

배, 엉덩이, 허벅지, 종아리, 팔, 어깨, 가슴은 가로 폭이 변하기 쉬운 부위입니다.

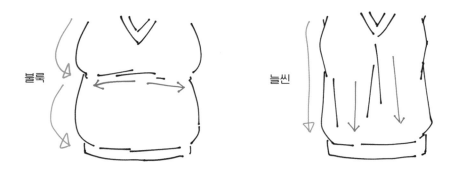

가로 방향으로 나타나는 주름을 그려 넣어 보세요.

③ 팔과 다리의 실루엣

그저 굵게만 그리는 것이 아니라 살을 덧붙일 부분은 확실하게 굵게, 나머지 부분은 너무 굵어지지 않게 하는 것이 중요합니다.

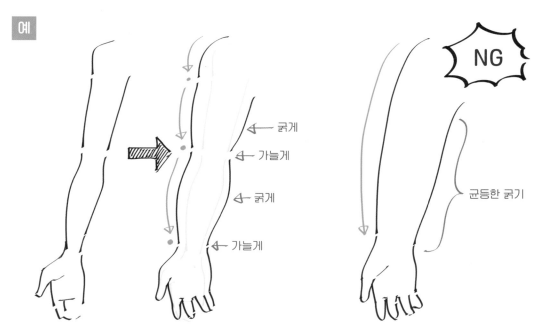

왼쪽의 그림처럼 관절 부분이 좁아져서 물결 같은 모양이 되면 자연스럽습니다. 오른쪽 그림처럼 전체가 균등하게 굵으면, 막대처럼 보이고 정보량도 부족할 수밖에 없습니다. 이 방법은 다리를 그릴 때도 쓸 수 있습니다.

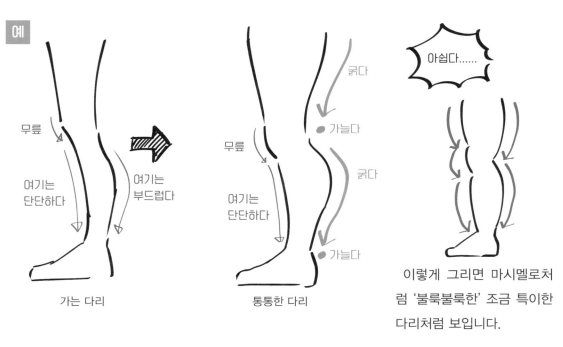

이렇게 그리면 마시멜로처럼 '불룩불룩한' 조금 특이한 다리처럼 보입니다.

❽ '막대 인간'으로 형태를 잡는 것이 위험한 이유

　반측면 하이앵글의 '걷는 그림'을 그리고 싶다고 합시다. '걷는 동작'을 나타내는 포즈를 막대 인간으로 그려 보았습니다.

① 오른발을 앞으로 내밀고, 왼발은 뒤에 있다.

② 다리가 교차한다.

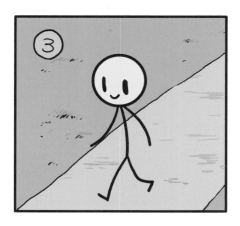

③ 왼발이 앞으로 나오고, 오른발이 뒤에 있다.

① 오른발을 앞으로 내밀고, 왼발 은 뒤에 있다.

② 다리가 교차한다.

③ 왼발이 앞으로 나오고, 오른 발이 뒤에 있다.

그러나 막대 인간이 아니라 캐릭터의 그림으로 바꿔보면, ①과 ③의 실루엣은 당연하게도 같을 수 없습니다.

이런 점 때문에,

막대 인간으로 형태를 잡는 것은 위험!

하다고 할 수 있습니다.

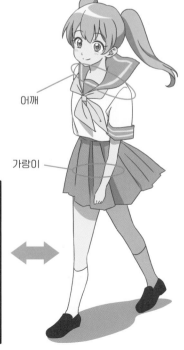

어깨

가랑이

구체적으로 '실루엣의 어느 부분이 다르냐'하면 '어깨'와 '가랑이'입니다.

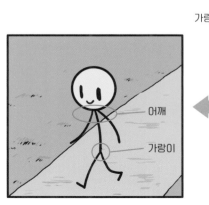

어깨

가랑이

이유는 단순합니다. 막대 인간은 팔과 다리가 '한 점'에서 시작되지만, 실제 사람은 그렇지 않기 때문입니다.

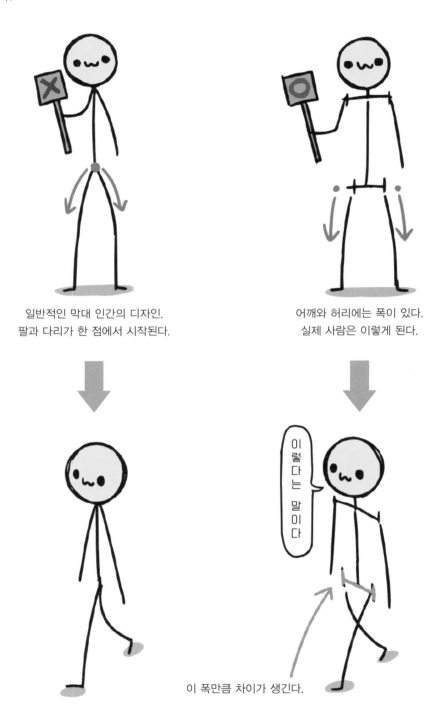

일반적인 막대 인간의 디자인.
팔과 다리가 한 점에서 시작된다.

어깨와 허리에는 폭이 있다.
실제 사람은 이렇게 된다.

이렇다는 말이다

이 폭만큼 차이가 생긴다.

반측면에서 보면, 어깨와 허리의 가로 폭만큼 실루엣에 차이가 있다는 것을
알 수 있습니다.

①

③

엇

즉, 오른발을 앞으로 내밀 때와 왼발을 앞으로 내밀 때는 실루엣도 달라진다는 말입니다.

그러므로 '캐릭터가 걷기만'하는 루프 애니메이션 등을 만들고 싶을 때도 ①의 몸을 ③에 복사&붙여넣기를 하면 안 된다는 뜻입니다.

그리고 캐릭터를 그릴 때 기본적으로 '이 타입'의 막대 인간을 사용하는 것은 좋은 방법이 아닙니다. 어깨와 허리, 몸통 등의 '두께'도 표현할 수 있는 방법으로 형태를 잡아보세요!

❾ 도구 없이 '직선을 긋는' 요령

 디지털의 도움을 받는 것도 좋은 일이지만, 자신의 힘으로 어느 정도 수준까지 깔끔한 선을 그릴 수 있는 것이 좋습니다. 프리핸드로 그리기 힘든 대표적인 선이 '직선'입니다. 직선을 프리핸드로 그리는 방법을 소개합니다.

작은 물건이나 곡선이 많은 물건에 적합한 방법

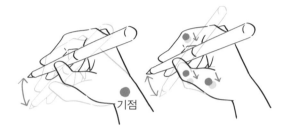

- **손목을 기점으로 펜 끝을 움직인다.**
- **글자를 쓸 때처럼 펜 끝을 조절한다.**

긴 직선을 그리기 쉬운 방법

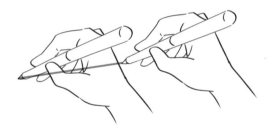

- **팔 전체를 움직여서 선을 긋는다.**

프리핸드로 직선처럼 보이게 하는 요령

오른쪽이 직선처럼
보입니다.

- **눈의 착각을 이용한 테크닉**

끝부분의 실루엣뿐 아니라 중간의 선을 조절하는 것만으로도 '각진 느낌'이나 '둥그스름하고, 부드러운 느낌'을 표현할 수 있습니다.

'멋지고 매력적인 표현'을 하고 싶다!

'캐릭터를 잘 그리는 방법'보다는 '좋은 첫인상을 강화'하는 요령
을 살펴보겠습니다. 다양한 테크닉을 접목해서 '무심코 클릭하게
되는 그림', '보기만 해도 눈이 호강하는 그림'을 그릴 수 있도록
노력해 봅시다!

❶ 입체감과 투명감이 있는 '눈물'과 '땀' 그리는 법

'눈물이나 땀처럼 물방울을 그렸는데 투명감이 매우 부족하다', '그래서 빛을 더했더니 새하얗게 변해버리고 로션 같은 질감이 되었다'와 같은 실패를 피할 수 있는 요령을 소개합니다.

NG ① 흰색으로만 표현한다

 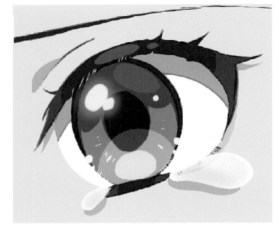

저도 초보일 때는 '물은 희멀거니까, 흰색으로 칠하면 되겠지!', '반짝이는 느낌을 표현하고 싶으니까, 흰색을 많이 넣자!'라는 생각을 했었지만, 불투명한 인상이 오히려 강해져서 역효과였습니다. '눈에서 우유가 나오는 것'처럼 보여서, 위화감이 너무 심했습니다.

약간의 우윳빛이 난다.
멀리서 보면 구분하기 어렵다.

투명도가 높아 보인다!

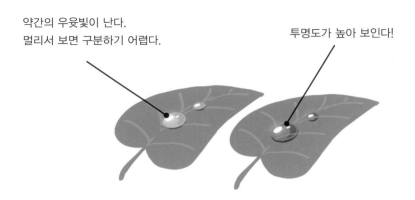

NG ② 검은색으로 테두리를 넣는다

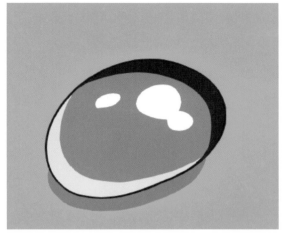

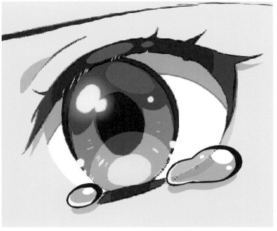

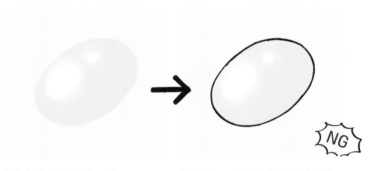

'뭔가 잘 안 보이네.......'

'윤곽을 그리면 또렷해질 거야!!'

NG

물방울의 가장자리를 강조하려고 검은색 윤곽을 넣는 것은 초보자가 흔히 하는 실수입니다. 주선이 굵고 밝은 그림체라면 잘 어울릴지도 모르지만, 지나치게 눈길을 끈다면 피하는 편이 좋습니다.

'뭔가 잘 안 보이네......'

'윤곽이 아니라 그림자를 그리면 가장자리를 강조할 수 있다!'

입체감이 있다!

윤곽 대신에 그림자를 그리는 방법을 추천합니다. '맞닿은 것'이나, '스며 나오는 것'은 그림자를 이용하는 방법으로 입체감을 표현할 수 있습니다.

이쪽이 더 '접지'한 것처럼 보인다!

'제대로 접지한 상태로 보이는 것'이 입체감으로 이어집니다.

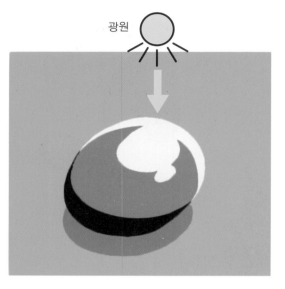

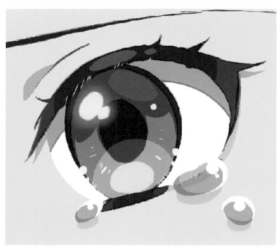

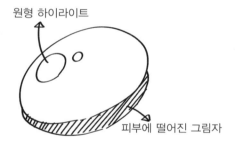

왼쪽은 '물방울의 하이라이트', '피부에 떨어진 그림자'까지 그린 상태입니다. 여기에 물방울의 내부 그림자도 그려 넣습니다.

보통 구체를 '순광', '그림자 포함'으로 칠할 때처럼 하면, '피부에 떨어진 그림자(보라색 부분)'와 '물방울 내부의 그림자(분홍색 부분)'가 충돌합니다. 그러면 멀리서 보았을 때 입체감이 약해지게 됩니다.

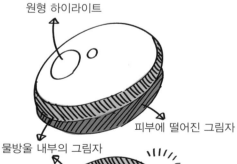

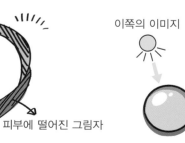

물방울 내부의 그림자는 빛을 위에서 받는 상태라고 해도, 오히려 반대쪽에 그려야 입체감이 생깁니다.

NG 포인트를 고려해 어떤 식으로 그리면 투명감과 입체감이 있는 물방울이 되는지 확인해 보겠습니다.

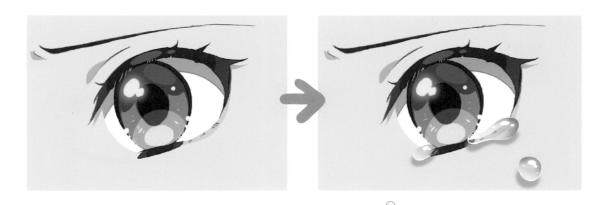

포인트

- 흰색으로 채우지 않는다.
- 윤곽을 진한 색으로 감싸지 않는다.
- 물방울 내부의 그림자 방향에 주의한다.

▲① '어둡다→밝다' 순으로 그라데이션을 넣습니다. 광원이 위에 있다면, 위쪽을 어둡게 합니다. 불투명도는 원하는 대로 조절하세요.

▲② 하이라이트를 넣습니다. 위쪽에 원형의 큰 하이라이트를 넣고, 아래쪽의 '경계'에도 가늘게 하이라이트를 넣으면 '반짝임'이 더 강해집니다.

▲③ 떨어진 그림자를 넣습니다. 굵기와 흐리기의 강도에 따라서 물방울의 형태가 다르게 보일 수 있으니, 다양하게 시험해 보세요.

완성!!

▲④ 반사광이나 발광 효과를 넣습니다. 하이라이트가 더 반짝이게 느껴지면 됩니다. '더하기' 기능이나 '오버레이, 닷지' 계열의 레이어 효과를 추천합니다.

조금 더 간략한 과정으로 애니메이션 채색 느낌을 표현한 예를 소개합니다.

① 흰색으로 윤곽과 하이라이트를 그린다

잘 보이지 않아서 아래쪽에 보충 설명용 그림을 넣었습니다. 이런 느낌을 흰색으로 표현했습니다. 아래쪽에 이전 페이지의 ②에서 한 '경계'의 하이라이트처럼 굵게 표현하는 것도 가능합니다.

보충 설명용

② 내부를 낮은 명도로 칠한다

진한 색으로 채우고, 불투명도를 낮추면 간단합니다. 이때 사용하는 소프트웨어의 '곱하기'나 '선형 닷지' 기능 등을 사용해, 다양하게 시험해 보세요.

③ 위쪽에 진한 그림자를 넣는다

눈만 확대해서 보여주는 그림처럼 '저렇게까지 세밀한 묘사는 절대로 못 해!'라고 할 때는 이 과정을 생략해도 됩니다. 그럭저럭 물방울처럼 보입니다.

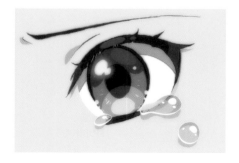

④ 피부에 떨어진 그림자를 넣는다

그림자가 있는 것만으로도 역시 입체감이 한층 강해집니다. 참고로 피부의 그림자색과 같은 색이지만, 전혀 문제없습니다.

iPad 사용자가 그림을 그리기 쉽도록 도와주는 아이템

① 화면에 '종이 질감'의 보호 시트를 붙인다

　iPad는 화면이 매끄러워서 마찰이 적고 펜을 사용할 때 '걸리는 느낌'이 전혀 없습니다. 어색하다면 복사용지나 종이 질감을 재현한 화면 보호 시트를 붙여보세요. 저는 종이 질감을 재현한 보호 시트를 사용하고 있습니다.

② USB 메모리나 SD 카드를 연결할 수 있는 변환 어댑터

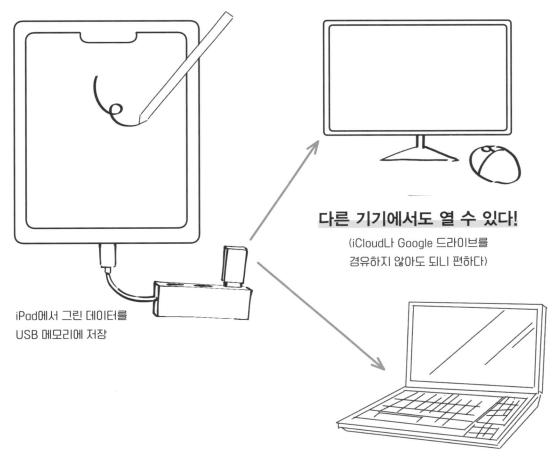

다른 기기에서도 열 수 있다!
(iCloud나 Google 드라이브를
경유하지 않아도 되니 편하다)

iPad에서 그린 데이터를
USB 메모리에 저장

※ USB 메모리의 포맷 형식에 따라서 iPad에서 인식하지 못하는 경우가 있으므로,
　 자세히 확인한 뒤에 알맞은 USB 메모리를 선택하세요.

❷ 일러스트의 '멋'은 색 선택법에 좌우된다!

지금 살펴볼 2가지 일러스트는 같은 선화를 사용해, 색만 다르게 칠한 것입니다. 어떤 점이 다른지 비교하면서 관찰해 보세요!

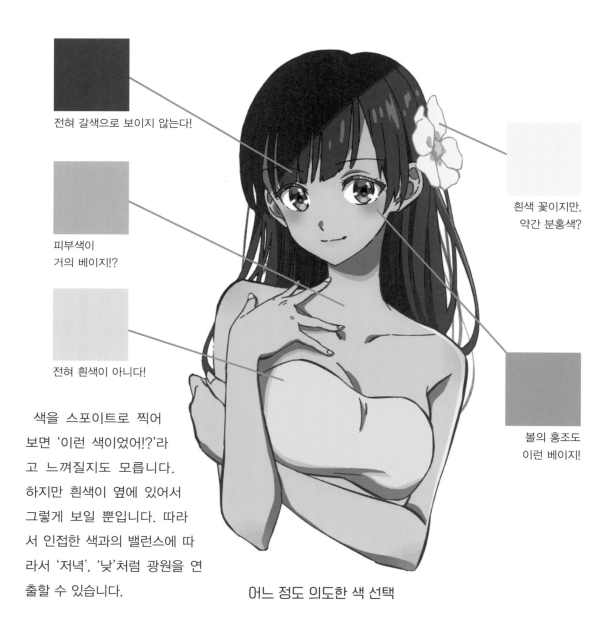

전혀 갈색으로 보이지 않는다!

피부색이
거의 베이지!?

전혀 흰색이 아니다!

흰색 꽃이지만,
약간 분홍색?

볼의 홍조도
이런 베이지!

색을 스포이트로 찍어 보면 '이런 색이었어!?'라고 느껴질지도 모릅니다. 하지만 흰색이 옆에 있어서 그렇게 보일 뿐입니다. 따라서 인접한 색과의 밸런스에 따라서 '저녁', '낮'처럼 광원을 연출할 수 있습니다.

어느 정도 의도한 색 선택

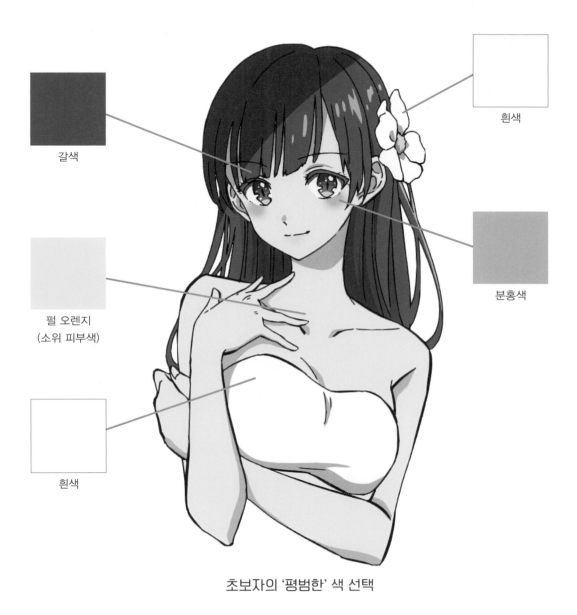

갈색

흰색

펄 오렌지
(소위 피부색)

분홍색

흰색

초보자의 '평범한' 색 선택

일반적인 색의 이미지대로 선택했는데, 막상 완성하고 나서 그림 전체를 보면 왜 밋밋해 보이는 것
인지 알 수가 없습니다. 마치 '원색'만 칠한 듯한 인상을 받습니다.

▲ 밤하늘을 배경으로 넣은 모습

▲ 푸른 하늘을 배경으로 넣어 보았습니다. 밤하늘치고는 피부색이 밝기 때문입니다.

의식한 점

- 먹음직스러운 느낌의 색, 눈이 즐거운 색을 의식
- 석양빛 이펙트를 더하기 전 단계에서도 '일몰 무렵에 온도가 높아 보이는 상황'을 알 수 있다.
- 그림에서 '약간 감성적', '청춘의 한 페이지', '청순함 속에 감춰진 요염한 아우라' 등 '분위기'를 표현할 수 있다.

아쉬운 점

- 배경을 배치해도 캐릭터가 공간에 잘 녹아들지 못한다.
- 안색이 나빠 보인다.
- 전체적으로 색이 '충돌'하는 상태다.
- 기온과 계절감이 잘 느껴지지 않는다.

배경이 흰색일 때는 피부가 갈색처럼 보였는데, 저녁이 배경일 때는 피부톤이 자연스러워지는 것도 재미있습니다.

'초보자에게 흔한 패턴의 색'을 수정해 보았습니다.

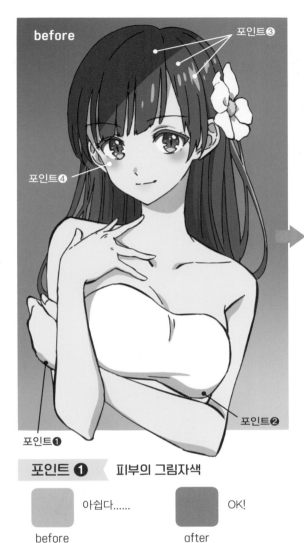

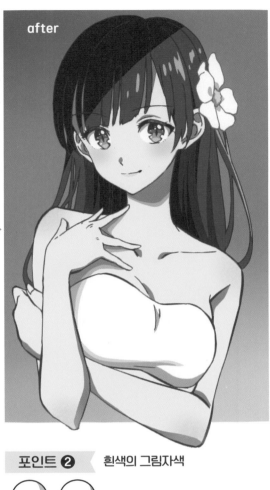

포인트 ❶　　피부의 그림자색

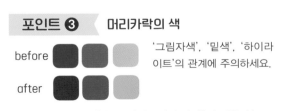

아쉽다......　　OK!

before　　after

피부의 그림자색은 밑색보다도 빨간색 계열에 가까워지도록 색을 의식하면 생동감 있는 피부를 표현할 수 있습니다. 또한 대비를 높이면 햇살이 강해 보이는 효과가 있습니다.

포인트 ❸　　머리카락의 색

before

after

'그림자색', '밑색', '하이라이트'의 관계에 주의하세요.

'그림자니까 어둡다!', '하이라이트니까 밝다!'와 같은 식으로 너무 단순화하면, 선명함이 사라질 수 있으니 주의하세요.

포인트 ❷　　흰색의 그림자색

before　　after

흰색의 그림자에는 파란색 느낌의 보라색이 섞인 회색을 추천합니다.

포인트 ❹　　볼터치의 색

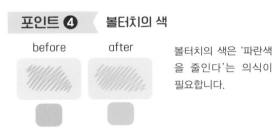

before　　after

볼터치의 색은 '파란색을 줄인다'는 의식이 필요합니다.

before와 같은 색의 제품도 팔고 있지만, 피부에 바르면 조금 더 노란색을 띠게 됩니다.

그러면 밤하늘 아래의 피부색을 만드는 과정을 살펴보겠습니다.

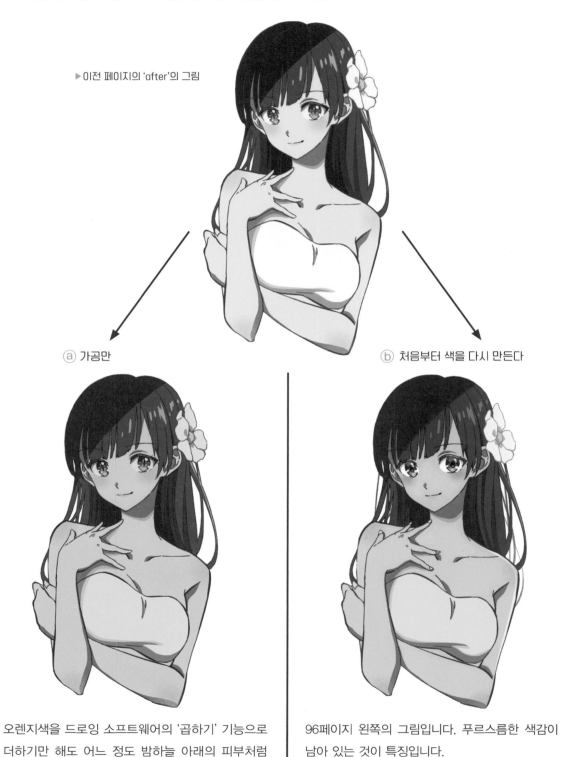

▶ 이전 페이지의 'after'의 그림

ⓐ 가공만

ⓑ 처음부터 색을 다시 만든다

오렌지색을 드로잉 소프트웨어의 '곱하기' 기능으로 더하기만 해도 어느 정도 밤하늘 아래의 피부처럼 보입니다. 그러나 눈부신 인상이 되기 쉽습니다.

96페이지 왼쪽의 그림입니다. 푸르스름한 색감이 남아 있는 것이 특징입니다.

ⓐ

오렌지나 빨간색을 '곱하기' 기능으로 더하는 식의 가공만으로 석양 아래의 피부색을 만들려고 하면, 전체적으로 아래와 같은 색처럼 한쪽으로 치우치게 됩니다. 여기에 입사광 등을 더하면, 색이 날아갈 가능성도 있습니다.

'아련함'을 표현하려면 파란 색감이 중요합니다. '하늘의 그라데이션'을 떠올리면 이해하기 쉽습니다.

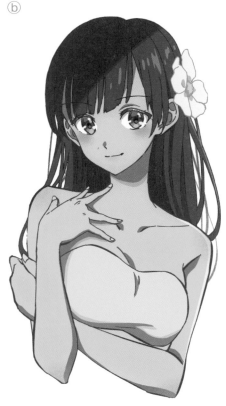
ⓑ

오렌지색
↓
노란색

보라색
↓
분홍색
↓
노란색

따뜻한 색만으로 만든 밤하늘보다 푸르스름한 색감이 섞인 밤하늘이 아련한 느낌이 듭니다. 캐릭터에도 해당되는 내용이라고 생각하는데, 푸른 색감을 유지한 밤하늘의 색을 만드는 것은 난이도가 높으므로, 처음에는 가공 기능을 사용해 밤하늘처럼 보이는 색의 감각을 잡아보는 것이 좋습니다.

끝으로 구름과 햇살을 더해보았습니다.

분위기가 살아나 양쪽 다 좋은 느낌입니다. 같은 사람이 그린 그림이라도 색의 차이로 인해 완성도가 달라 보인다는 것을 확인할 수 있었습니다.

실력에 자신이 없더라도 매력적인 색을 선택할 수 있다면, 일정한 완성도를 유지할 수 있다는 말이 됩니다. 색이 주는 인상이 그만큼 크므로, 그림 트레이닝은 데생이나 질감 묘사에만 머물러서는 안 된다는 사실도 기억해 두세요.

참고로, 일러스트레이터를 지망하는 사람은 채색 스킬이 꼭 필요합니다. '시선을 사로잡는 멋'이 중요하기 때문입니다. 반면 애니메이터를 지망하는 사람은 선화 스킬이 가장 중요한데, 상업 애니메이션에서 작화를 담당하는 것이 아니라, 개인이 모든 과정을 처리해야 하는 인디 애니메이션을 목표로 한다면 채색 스킬도 필요해집니다.

'액정 태블릿의 장점'과 '판 태블릿의 장점'

참고 : 저의 환경

- 소형 액정 태블릿이라면 저렴하게 구입이 가능하다.
- 책상이 좁으면 키보드를 올려두기 어렵다.
- 듀얼 모니터의 편리함을 체감할 수 있다.
- 사용하다 보면 액정 태블릿의 화면이 좁게 느껴진다.
- 노트북을 함께 쓰면 좋다.

- 화면이 넓어서 편리하다.
- 키보드와 모니터, 액정 태블릿을 세로로 나란히 두고 싶다면, 깊이가 상당히 깊은 책상이 필요하다.
- 대형 액정 태블릿은 초보자가 구입하기 부담스러운 가격이다.

주의!

시야의 차이에 익숙해질 필요가 있습니다. 익숙해지면 문제없지만, 저는 4년이나 판 태블릿으로 일을 했었습니다.

판 태블릿

아래에서 그리고 있지만, 위에 그림이 나온다!! 뭔가 기분이 이상해......!?

좋은 자세를 유지할 수 있어서 좋다. 등받이에 기댈 수 있다니 최고야!

판 태블릿 무엇보다 저렴하다!!

초보자라면 일단 판 태블릿부터 시작하면 부담이 덜 할지도 모릅니다. 크기는 다양합니다.

※ 어떤 자세라도 장시간 그림을 그리면 어깨가 아프기 마련입니다.

자신에게 맞는 작업 환경을 만들어 보자!

❸ '애니메이션 스크린 숏 느낌'의 일러스트를 그리고 싶을 때는?

어째서 아래의 일러스트가 '애니메이션처럼 보이지 않는 것인지' 확인해 보겠습니다.

원인①
머리카락과 눈의 디테일이 너무 세밀하다.

원인②
선화를 그릴 때 '시작점'과 '끝점' 필압의 강약 차이가 너무 크다.

▲ 애니메이션 느낌

▲ 애니메이션 느낌이 없다

원인③

선이 완전히 이어지지 않은 부분이 있다.

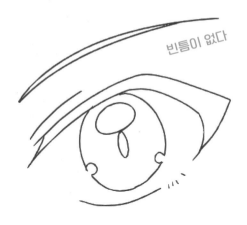

▲ 제대로 그렸다
(애니메이션 느낌이 된다)

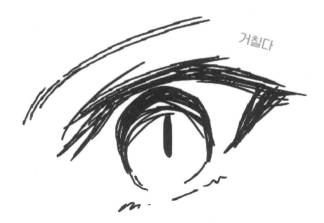

▲ 거칠게 그렸다
(애니메이션처럼 보이기 어렵다)

원인④

'흐리기'를 너무 많이 사용했다.

▲ 색의 경계가 또렷하다
(애니메이션 느낌)

▲ 색의 경계가 너무 흐릿하다
(애니메이션처럼 보이기 어렵다)

다음은 아래의 일러스트가 어째서 '애니메이션처럼 보이는지'를 확인해 보겠습니다.

이유①

그라데이션이 세부가 아니라 화면 전체에 들어가 있다. '주변광'을 표현한 이미지.

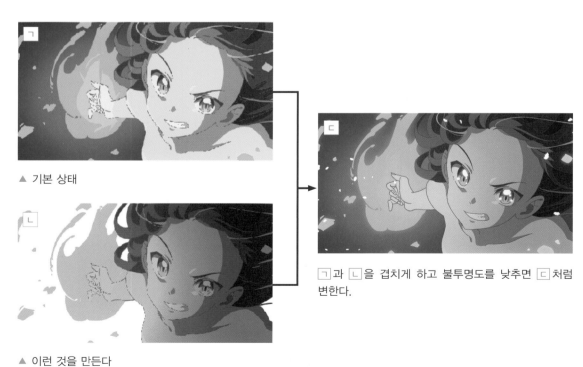

▲ 기본 상태

▲ 이런 것을 만든다

ㄱ과 ㄴ을 겹치게 하고 불투명도를 낮추면 ㄷ처럼 변한다.

ㄴ을 만드는 법

◀ 아무것도 하지 않은 상태입니다. 이 상태에서 레이어를 결합하고 따로 복제해 둡니다.

◀ 클리핑 마스크를 사용해 이런 그라데이션을 만듭니다. 이번에는 '손의 불'이 광원인 그라데이션을 만들었습니다.

◀ A의 위에 B를 겹치고 B의 불투명도를 낮추면 이런 느낌이 됩니다. 이미 그럴듯하게 바뀌었지만, 색감이 약간 옅은 느낌입니다.

◀ 감마를 낮추거나 채도나 휘도를 높이는 식의 색조 보정으로 색감을 강하게 뽑습니다.

됐다!

이유②

DF(디퓨전)가 애니메이션처럼 보이도록 큰 역할을 한다.

▲ 아무것도 하지 않은 상태

▲ ㄷ를 흐릿하게 조절한 상태

ㄷ의 위에 ㄹ을 올리고, ㄹ의 레이어 모드를 '비교
(밝음)'로 설정하고 불투명도를 낮추면 이런 느낌이 됩
니다.

이런 처리를 전문 용어로 '디퓨전'이라고 합니다.

디퓨전의 효과
리얼리티를 더할 수 있다.색의 경계가 더 자연스러워진다.배경과 캐릭터가 하나의 공간에 있는 것처럼 보인다.디퓨전을 강하게 적용하면, 안개가 낀 듯이 보이거나 강한 빛에 눈이 부신 듯한 효과도 표현할 수 있다.

이유③

사용한 이펙트의 가장자리를 유지한 채로 발광 효과를 더할 수 있다.

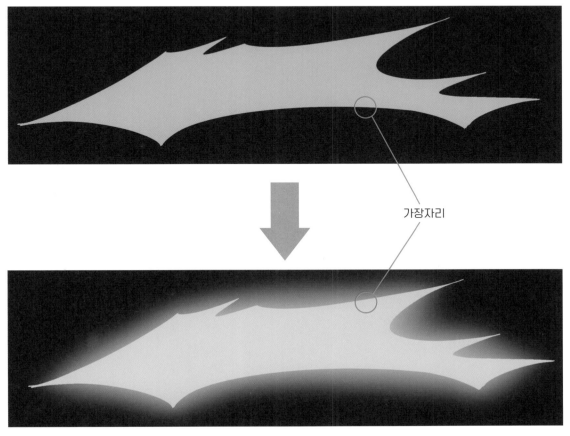

가장자리

 사용한 이펙트의 가장자리 자체는 유지한 채로 주위에 흐림 효과를 더하면 반짝임을 표현할 수 있습니다. 이펙트 본체는 가장 밝고 흰색이 많이 섞인 색감이 되고, 주위 흐림 효과는 채도가 높은 색이 되면 그런 느낌을 표현하기 쉬워집니다.

흐릿흐릿

 실루엣 전체에 흐림 효과를 적용하면, 형태까지 흐릿해져 버립니다. '반짝임'보다는 '흐릿함'이 강한 인상이 됩니다.

이유④

집중선이나 자막이 있으면 한층 더 방송 중인 애니메이션처럼 보인다.

이 자막에 대해서

 이것은 'Yoon px 윈도우고딕'이라는 폰트를 사용했습니다. 매끄럽지 않고 다소 픽셀 느낌이 있는 것을 선택하면 그럴듯해 보입니다. 검은색 띠는 제가 직접 넣었습니다. 참고로 '주인공이나 진행자의 자막은 노란색', '서브 캐릭터는 하늘색이나 녹색' 등을 주로 쓴다고 합니다. 전부 흰색 자막으로 방송되기도 합니다.

 참고로 이 테마로 설명한 것처럼 '그림의 가공'이나 '광원 처리'에 흥미가 있는 사람은 애니메이션의 '촬영'이라는 분야를 조사해 보면 재미있을지도 모릅니다. 그림의 완성도를 관리하는 것은 '작화 감독'이지만, 그림의 최종 '질감'을 조절하는 것은 '촬영 감독'이기 때문입니다.

애니메이션 업계에서 사용하는 소프트웨어는?

예①
작화: CLIP STUDIO EX
마무리: RETAS STUDIO PaintMan
촬영: Adobe After Effects

마무리는 간단히 말하면 채색 단계입니다. 마무리에 PaintMan을 사용하는 것이 업계 표준이라고 해도 과언은 아니지만, 2023년 3월 시점에서는 Windows 11 이후의 버전에서 사용하면 오류가 발생한다는 보고도 있다고 합니다. 지금 구입하려는 사람은 자신의 작업 환경을 잘 확인하세요. RETAS STUDIO 시리즈는 지원이 종료되었기 때문입니다.

예②
작화: CLIP STUDIO EX(원화), RETAS STUDIO Stylos(동화)
마무리: RETAS STUDIO PaintMan
촬영: Adobe After Effects

촬영은 영상에 이펙트를 더하는 단계입니다. 촬영에 Adobe After Effects를 사용하는 것이 보통입니다. 작화는 작업 방식에 따라서 소프트웨어를 변경하는 일도 있습니다. Stylos는 PaintMan과 같은 RETAS STUDIO 시리즈이므로, RETAS STUDIO를 구입하면 모두 쓸 수 있습니다. Stylos는 CLIP STUDIO EX보다 UI가 심플하므로 초보자용이라고 할 수 있습니다. RETAS STUDIO를 개발한 곳은 CLIP STUDIO와 같은 셀시스입니다.

예③
작화: TVPaint
마무리: RETAS STUDIO PaintMan
촬영: Adobe After Effects

작화 소프트웨어로 셀시스의 CLIP STUDIO가 가장 강력한가 하면, 꼭 그렇지도 않습니다. 프랑스 기업이 개발한 TVPaint라는 소프트웨어도 인기가 있습니다. 저도 TVPaint의 사용자입니다. TVPaint는 애니메이션 제작 전용으로 개발되었으므로, 다른 곳에는 없는 기능이 몇 가지 있습니다.

• 선을 포함한 채색이 가능하다.
• 빈틈을 자동으로 채워준다.
• 타임라인을 파악하기 쉽다.

이상의 기능이 있는데, 유료로 구입해야 합니다.

작화는 '반드시 이것!'이라는 소프트웨어가 없습니다. 새로운 작화 소프트웨어가 등장할 가능성도 있습니다. 지금이 '기술의 과도기'일지도 모릅니다.

❹ 눈이 호강하는 '멋진 그라데이션'은 채도에 좌우된다

실제로 보는 편이 알기 쉬우므로, 우선 2개의 그림을 비교해 보겠습니다. 첫 번째는 2가지 색의 그라데이션만으로 칠한 그림입니다.

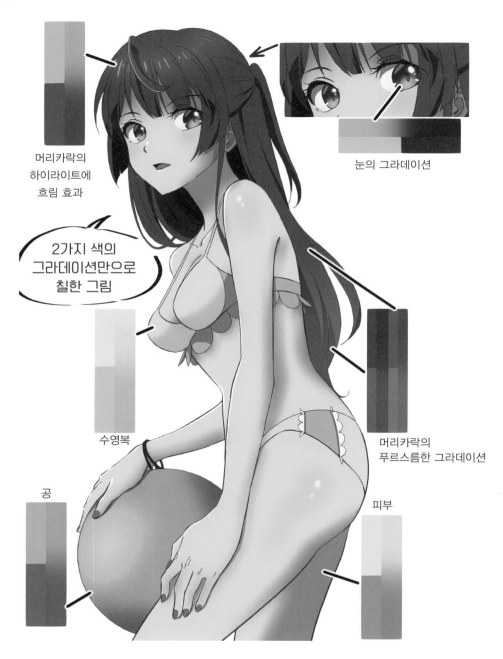

머리카락의
하이라이트에
흐림 효과

눈의 그라데이션

2가지 색의
그라데이션만으로
칠한 그림

수영복

머리카락의
푸르스름한 그라데이션

공

피부

두 번째는 3가지 색의 그라데이션 위주로 칠한 그림입니다. 아주 작은 차이지만, '색이 풍부함', '색의 선명함', '자연스러운 혈색' 등을 충분히 연출했습니다.

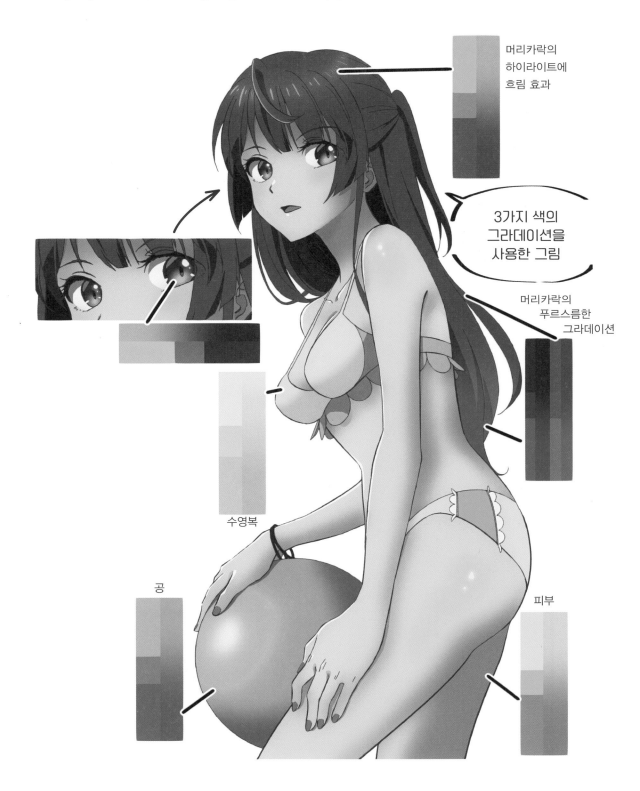

머리카락의
하이라이트에
흐림 효과

3가지 색의
그라데이션을
사용한 그림

머리카락의
푸르스름한
그라데이션

수영복

공

피부

가장 비교하기 쉬운 부분부터 살펴보겠습니다. 눈동자의 그라데이션을 유심히 살펴보세요. 갈색에서 노란색으로 '자연스럽게 변화는 버전'과 중간에 '불그스름한 색을 끼운 버전'은 인상이 전혀 다릅니다. 그라데이션은 시작점과 끝점의 색뿐만 아니라 중간에 넣는 악센트 컬러에 어떤 색을 사용하는지가 중요하다는 것을 알 수 있습니다.

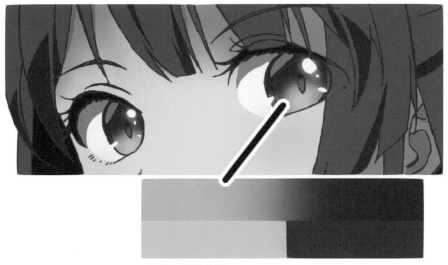

눈의 그라데이션

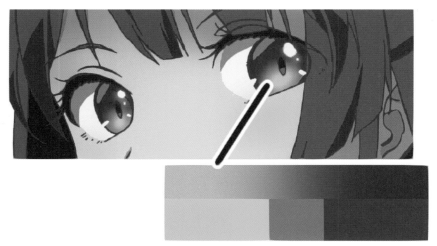

눈의 그라데이션

그라데이션의 중간에 넣는 악센트 컬러의 선택에는 원칙이 있습니다. **채도가 높은 영역을 경유하는** 것입니다! 시작점과 끝점을 일직선으로 연결한 그라데이션은 탁하고 뿌연 인상이 되기 쉽습니다. 단, 그런 쪽을 원할 때라면 전혀 상관없습니다.

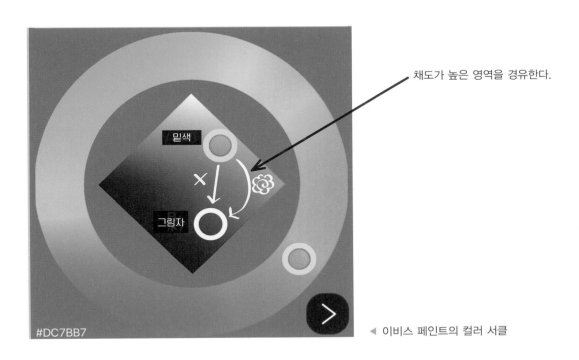

채도가 높은 영역을 경유한다.

◀ 이비스 페인트의 컬러 서클

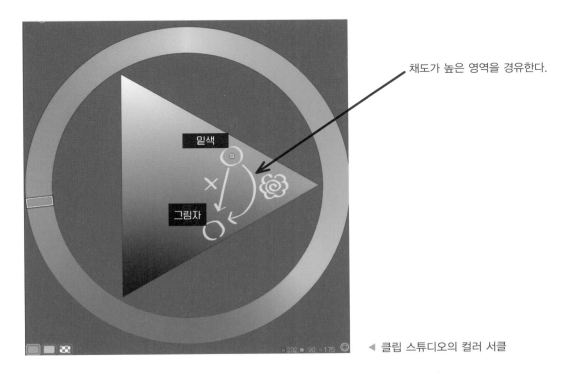

채도가 높은 영역을 경유한다.

◀ 클립 스튜디오의 컬러 서클

또한 그림자색을 선택할 때는 무채색에 치우치지 않는 편이 좋습니다. 선명함을 유지하면서 밑색보다 어둡고 진한 색을 만든다고 의식해 보세요. 거기에 앞서 설명한 중간색은 채도가 높은 영역을 경유하면 아래와 같은 2가지 색의 그라데이션과 다른 3가지 색의 그라데이션이 됩니다.

색은 컬러 팔레트에서 보았을 때와 흰색 배경 위에 단색으로 올렸을 때의 인상이 달라지므로, 실제로 확인해 보세요.

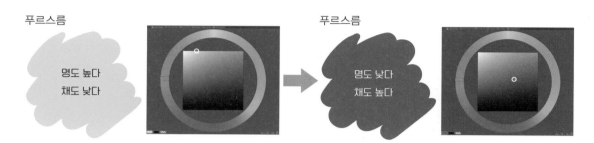

▲ 2가지 색의 그라데이션입니다. 그라데이션의 시작색에서 끝색까지 일직선으로 이어지게 만든 예입니다. '어두침침'하게 보이기 쉬운 패턴입니다.

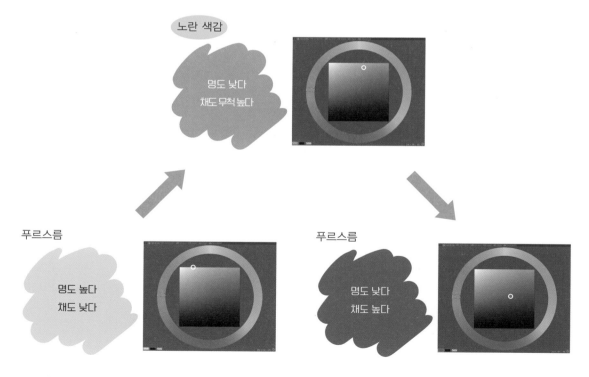

▲ 3가지 색의 그라데이션입니다. 채도가 높은 영역을 거치면서, 보라색이 가진 '불그스름한 요소'가 살아납니다.

　3가지 색의 그라데이션 속에 '색의 영역을 여러 만드는 방법'도 추천합니다. '분홍색 눈'을 만들고 싶을 때 보라색이나 펄 오렌지처럼 분홍색에 가까운 색을 더하고, '푸른 눈'을 만들 때는 녹색의 색감을 더하는 식입니다. 중요한 것은 칠하는 내가 봐서 '눈이 즐거워지는 색'이 되었나 하는 점입니다.

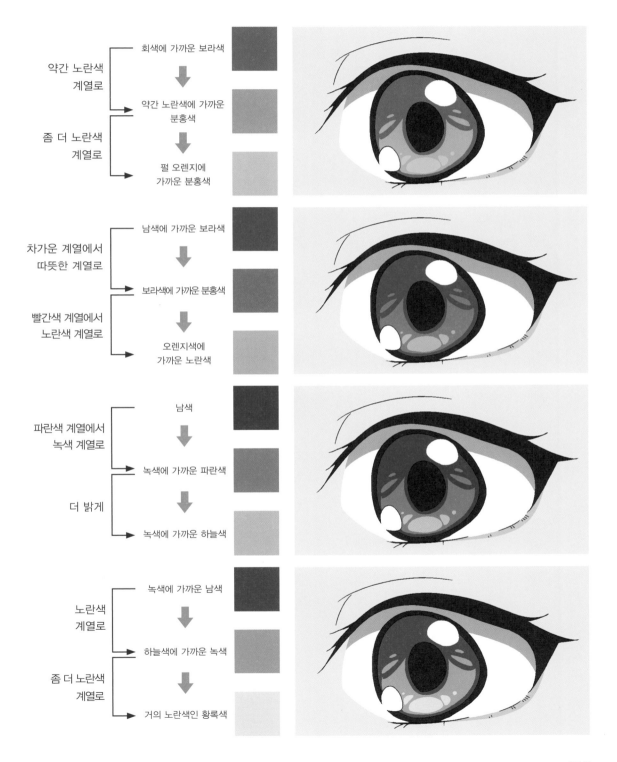

❺ '옷 주름'을 잘 그리게 되는 4가지 원칙

옷의 어디에 어떤 모양의 주름을 그리면 좋을지 고민인 사람이 대상인 설명입니다. 옷의 주름은 기본적인 '원칙'만 지키면 좋아하는 포즈에 얼마든지 계속 응용할 수 있습니다.

원칙①

천이 접히는 부분에는 주름이 생기기 쉽습니다.

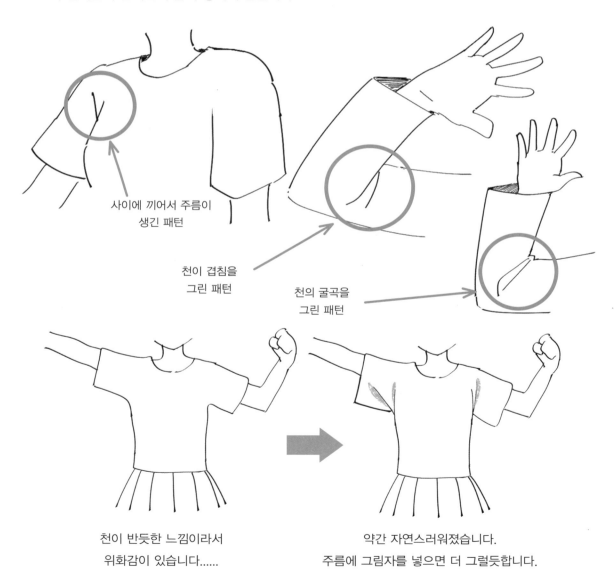

사이에 끼어서 주름이
생긴 패턴

천이 겹침을
그린 패턴

천의 굴곡을
그린 패턴

천이 반듯한 느낌이라서
위화감이 있습니다......

약간 자연스러워졌습니다.
주름에 그림자를 넣으면 더 그럴듯합니다.

원칙②

중력의 영향으로 아래로 떨어지는 부분과 그렇지 않은 부분을 구분합니다.

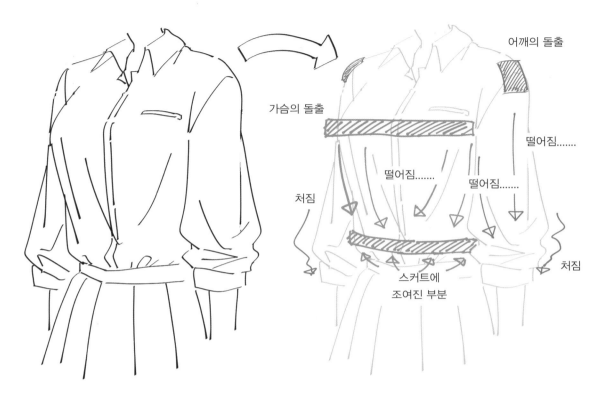

어깨의 돌출

가슴의 돌출

떨어짐.......

떨어짐.......

떨어짐.......

처짐

처짐

스커트에
조여진 부분

'어떤 부위'를 '어떤 식으로 강조하고 싶은지'에 따라서 주름의 형태에 다양한 가능성이 있습니다.

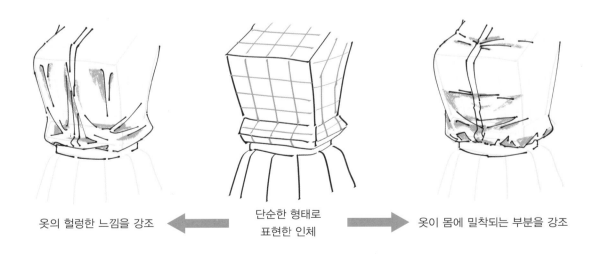

옷의 헐렁한 느낌을 강조 ← 단순한 형태로
표현한 인체 → 옷이 몸에 밀착되는 부분을 강조

원칙③

구부린 부분에서 주름이 시작되는 느낌을 표현합니다.

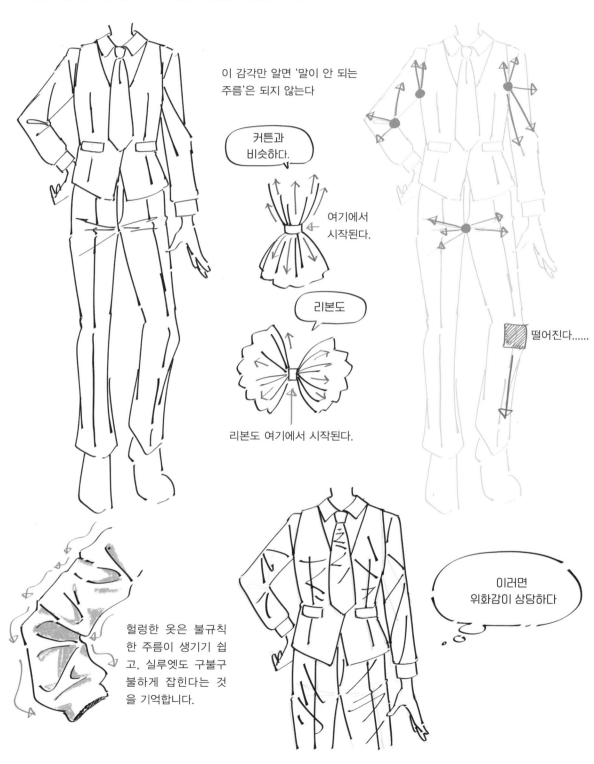

이 감각만 알면 '말이 안 되는 주름'은 되지 않는다

커튼과 비슷하다.

여기에서 시작된다.

리본도

리본도 여기에서 시작된다.

떨어진다......

헐렁한 옷은 불규칙한 주름이 생기기 쉽고, 실루엣도 구불구불하게 잡힌다는 것을 기억합니다.

이러면 위화감이 상당하다

원칙④

포즈에 따라서 천이 당겨지고, 큰 주름이 생깁니다.

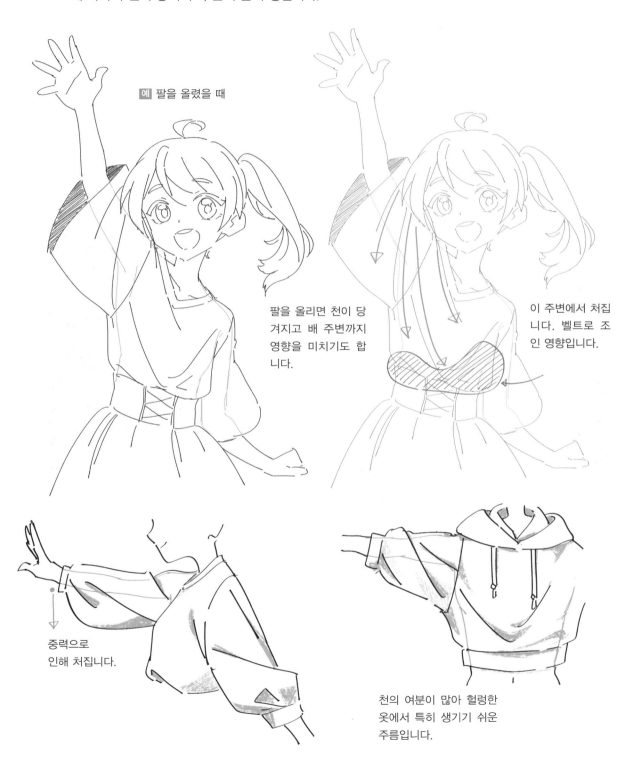

예 팔을 올렸을 때

팔을 올리면 천이 당겨지고 배 주변까지 영향을 미치기도 합니다.

이 주변에서 처집니다. 벨트로 조인 영향입니다.

중력으로 인해 처집니다.

천의 여분이 많아 헐렁한 옷에서 특히 생기기 쉬운 주름입니다.

❻ '확대'와 '축소'로 보는 사람의 인상은 어떻게 달라지나?

이번에는 '그림 실력'에 관한 이야기가 아니라 '연출'에 관한 이야기입니다. '같은 캐릭터, 같은 대사'의 장면이라도 화면 연출에 따라서 대사의 의미가 완전히 달라지기도 합니다. 대사의 내용이나 캐릭터의 표정, 포즈 이외에도 직관적으로 감정을 전달하는 방법은 많은데, 몇 가지 예를 소개합니다.

① '확대' X '옆에서 찍는다'

대사 '난, 아이돌이 적성에 맞지 않는 건 아닐까 하고……'

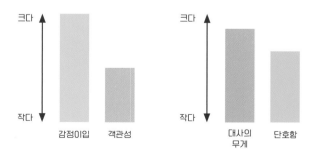

- 시청자는 캐릭터의 심정에 가까워지지만(주관적인 의견), 객관적인 시점도 약간 유지하고 있다.

- 카메라(시청자)가 캐릭터에 가까이 다가선 느낌.

② '축소' X '옆에서 찍는다'

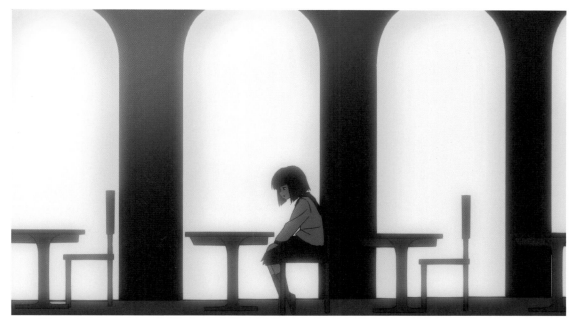

대사 '난, 아이돌이 적성에 맞지 않는 건 아닐까 하고……'

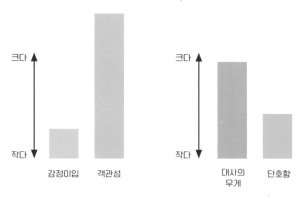

- 객관적이며 캐릭터에게 감정이입을 하기 어려워진다. 캐릭터의 고독이 강조되었다.

- 캐릭터가 사회에서 동떨어져, '도움의 여지가 없는 듯한 느낌'이 든다.

포인트 ❶

카메라는 '시청자의 분신' 같은 존재!

카메라가 캐릭터에 가깝다
(확대한 그림)

➡ 시청자가 캐릭터의 감정에 공감한다. 캐릭터의 진심을 감지하기 쉬운 거리에 있다.

카메라가 캐릭터에서 멀다
(축소한 그림)

➡ 방관자의 시점으로 캐릭터를 객관적으로 바라본다. 상황을 파악한다.

③ 본인 시점

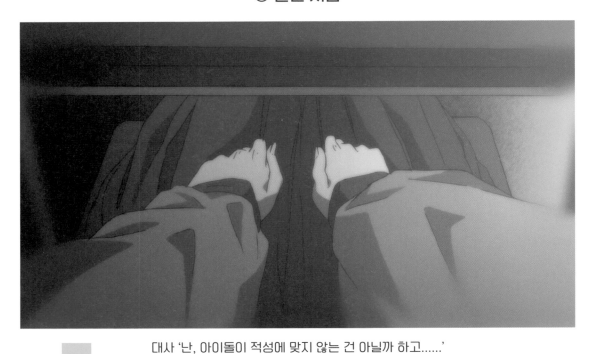

대사 '난, 아이돌이 적성에 맞지 않는 건 아닐까 하고……'

크다 ↑

작다 ↓

감정이입　객관성

크다 ↑

작다 ↓

대사의　단호함
무게

- 캐릭터의 주관에 시청자가 끼어들어, 캐릭터의 감정을 대리 체험하는 느낌.
- 캐릭터가 '진심으로 그렇게 말하는 듯한' 인상이 강해진다.

포인트 ❷

객관 ◀ - - - - - - - - - - - - - - - - ▶ 주관

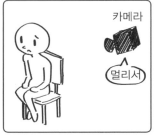

카메라

멀리서

카메라

가까이

카메라

캐릭터와
카메라가
합체

본인

④ 입을 확대

대사 '난, 아이돌이 적성에 맞지 않는 건 아닐까 하고......'

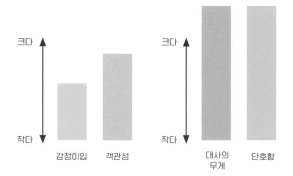

- 중요한 대사를 말하는 듯한 느낌이 든다.
- '이 대사를 기억해 줘'라는 메시지를 자연스럽게 시청자가 받아들인다.
- 이후에 '이 대사를 계기로 어떤 사건'이 일어날 것 같은 예감이 든다.

포인트 ❸ 입에 가까이 접근하면, 대사를 '듣는 쪽'에 강하게 꽂히는 느낌도 있다고 생각된다.

◀ 이쪽이 더 강한 반응처럼 느껴진다.

❼ '가슴의 그림자'로 보는 '애니메이션 채색'과 'CG 채색'의 차이

'애니메이션 채색'과 'CG 채색'의 구분에 관한 설명입니다. '애니메이션 채색'은 그림자와 밑색의 경계가 또렷한 것이 특징이지만, 'CG 채색'은 흐림 효과를 많이 사용합니다. 그렇다면 '애니메이션 채색'으로 칠한 그림자의 경계를 흐릿하게 다듬으면, 자연스러운 'CG 채색'처럼 될까요?

제 대답은 '꼭 그렇지 않다'입니다. 어떤 이유인지 '가슴의 그림자를 넣는 방법'을 예로 살펴보겠습니다.

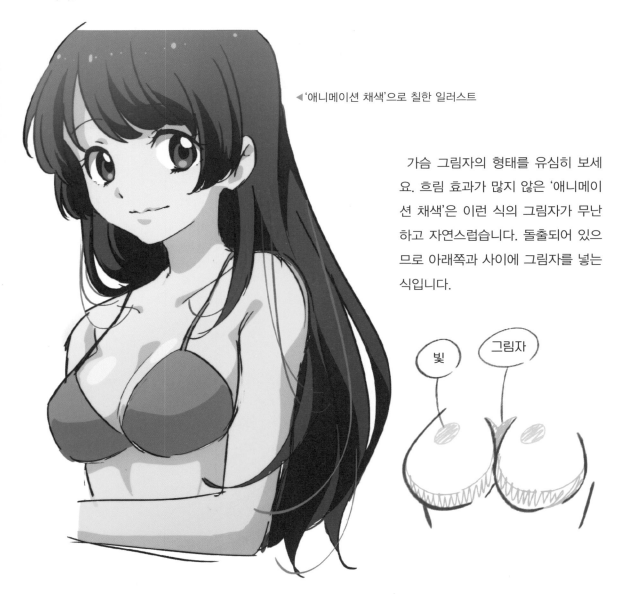

◀ '애니메이션 채색'으로 칠한 일러스트

가슴 그림자의 형태를 유심히 보세요. 흐림 효과가 많지 않은 '애니메이션 채색'은 이런 식의 그림자가 무난하고 자연스럽습니다. 돌출되어 있으므로 아래쪽과 사이에 그림자를 넣는 식입니다.

빛 그림자

124

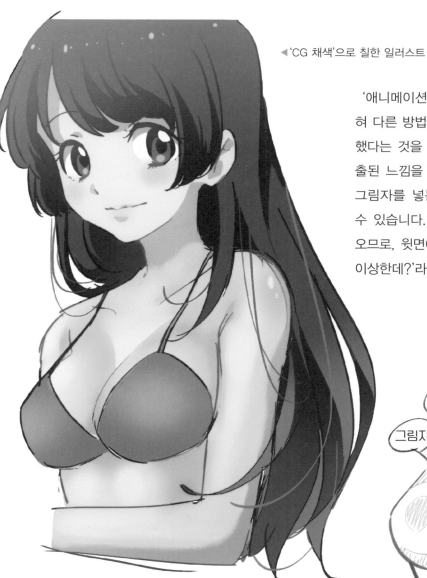

◀ 'CG 채색'으로 칠한 일러스트

'애니메이션 채색'의 예와 비교하면 전혀 다른 방법으로 가슴의 그림자를 표현했다는 것을 알 수 있습니다. 가슴의 돌출된 느낌을 강조하려고 가슴 윗면에도 그림자를 넣는 방법을 최근에 자주 볼 수 있습니다. 하지만 '빛은 위에서 들어오므로, 윗면에 그림자가 들어가는 것은 이상한데?'라고 생각할 수도 있습니다.

그렇다면 '가슴 연결 부위에 그림자를 넣는다'는 발상은 왜 나왔을까요? 기원을 정확히 추적하기는 힘들겠지만, 적어도 '애니메이션 채색'으로 칠한 가슴의 그림자에 '그대로 흐림 효과를 넣는 방법'으로는 섹시함을 충분히 표현하기 어렵다는 것으로 이해할 수 있습니다.

애니메이션 채색

애니메이션

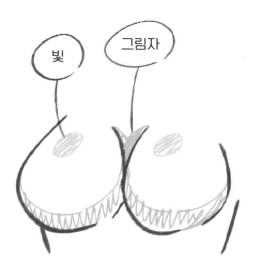

빛

그림자

2D라는 느낌이 강하다.

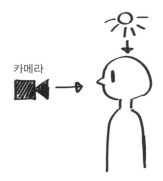

카메라

CG 채색

일러스트

빛

그림자

정면에서 받는 빛을
중심으로 잡았다.

카메라

반사판 등

'기초 실력'을 키우고 싶다!

'보고 바로 써먹을 수 있다!'가 아니라 거듭 그리는 도중에 '그렇구나......!'하고 이해가 깊어지는 '핵심'을 설명합니다. 설명한 내용이 머리에 들어 있으면 그림의 '자유도'가 한층 높아지고, 이 책보다 어려운 책이나 콘텐츠도 더 쉽게 이해할 수 있을 것입니다. 연습 방법의 하나로 꼭 활용해 보세요!

❶ '평행'한 선을 의식해 보자!

먼저 깔끔하게 완성한 그림을 살펴보겠습니다. 속눈썹의
선과 세일러복의 옷깃 등 '인접한 선이 평행인 부분'을 특
히 주의하면서 그리면 그림의 이미지가 더 또렷해집니다.

눈처럼 좌우로 한 쌍인 부위
는 속눈썹의 폭과 검은자위의
밸런스도 유지하면서 그리면
좋습니다.

▲ 반측면 얼굴이면 안쪽 눈이 압축되지만, '볼륨
감 유지'를 의식하면 한 쌍인 부위에 통일감을 유
지할 수 있습니다.

◀ '평행'은 어디까지나 이미지입니다.
예를 들면, 속눈썹이라면 '윗변이 만드는
아치의 이미지에 알맞은 밑변'을 의식하
는 것이라고 생각하면 이해하기 쉽습니
다.

▲ 원형 디자인이라도 어느 정도 규칙성이 있으면
자연스럽습니다.

▶ 세일러복의 '옷깃'은
'평행'한 선이 얼마나
중요한지 알기 쉬운 예
입니다.

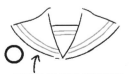

옷깃과 라인이 평행이며,
라인의 굵기도 균일!

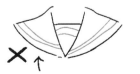

옷깃과 라인이 평행이 아니고,
라인의 굵기도 불균일!

◀ 지금 그린 선뿐 아니라 세트가 되는 인접한 선이
어떤 상태인지도 파악하면 좋습니다. 따라서 일정 부
분만 최대한 확대해서 그리는 것이 아니라 주변의 선
도 확인할 수 있을 정도의 크기로 그리는 것도 좋은
방법입니다.

※ 캔버스를 너무 확대해서 그리면 손떨림의 원임이 되니 주의하세요!

다음은 약간 실패한 예를 살펴보겠습니다. 얼핏 봐서는 크게 문제가 없어 보이지만, 잠시 살펴보면 선의 왜곡이 눈에 들어옵니다. 특히 눈은 시선이 집중되는 부분이므로, 최대한 귀엽게 그릴 필요가 있습니다.

◀ '평행'을 잘 그리는 요령 으로 '정점을 잘 파악한다' 라는 테크닉이 있습니다.

빨간색 선으로 덧그린 부분이 평행하지 않습니다. 이런 종류는 의외로 눈에 띄기 쉽습니다.

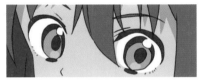

속눈썹의 폭이 균일하지 않습니다.

위와 아래에 있는 정점의 위치가 다르고, 굵기도 균일하지 않다.

위는 둥그스름하지만, 아래는 정점이 있다.

▲ 이것은 속눈썹의 윗변과 밑변의 느낌이 달라서 평행하지 않은 예입니다. 흰자위의 면적에도 영향을 주게 되므로 상황에 따라서는 '사시'처럼 보이거나, 좌우로 눈을 뜬 정도가 다르게 보이는 원인이 됩니다.

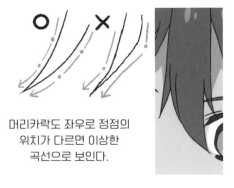

머리카락도 좌우로 정점의 위치가 다르면 이상한 곡선으로 보인다.

▲ 머리카락도 '정점'을 의식하면서 그립니다.

아치형의 선 하나를 긋더라도,

'산이 가장 높은 것은 어디인지'
'어디가 가장 튀어나왔는지'
'가장 우묵한 곳은 어디인지'

등을 먼저 확인하면 평행선을 그리기 쉬워집니다.

❷ 흔들림 없이 '긴 곡선'을 긋는 요령

옷의 주름이나 긴 머리카락, 크게 확대한 얼굴 등 '긴 곡선'을 깔끔하게 그리는 것은 어렵습니다. 그럴 때는 디지털 기능을 최대한 활용해 효율적으로 그려보세요.

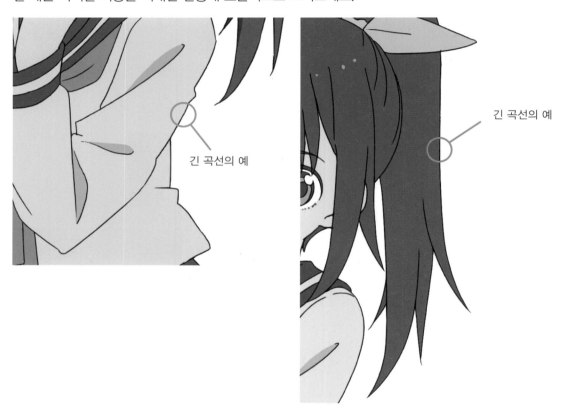

긴 곡선의 예

긴 곡선의 예

방법① 손떨림 보정을 사용해 본다

지금 사용 중인 드로잉 소프트웨어에 '손떨림 보정' 기능이 있는지 확인해 보세요. 만약에 있다면, 깔끔한 선을 그리기가 한결 쉽습니다. 소프트웨어에 따라서 보정의 강도를 조절할 수 있으므로, 자신에게 맞는 수치를 찾아두면 편리합니다.

주의

손떨림 보정이 너무 강하면 의도하고 그린 선의 섬세한 뉘앙스를 전부 지워버리거나, 어색한 인상의 선만 그리게 될 수 있으니 주의하세요.

방법② 곡선 도구를 사용해 본다

드로잉 소프트웨어의 대표 격인 '클립 스튜디오'에는 '곡선 도구'라는 기능이 있습니다. 간단하게 말하면 '곡선을 긋는 자'와 같은 것입니다. 세밀하게 그리고 싶은 '눈'이나 '작은 원', '가는 문양' 등은 그냥 그리고, 머리카락이나 옷의 주름처럼 긴 선은 곡선 도구로 그리는 식으로 활용하는 방법을 추천합니다.

주의

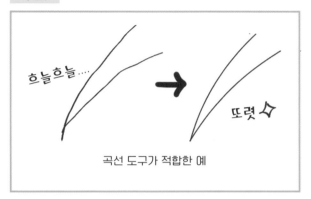

흐늘흐늘……

또렷

곡선 도구가 적합한 예

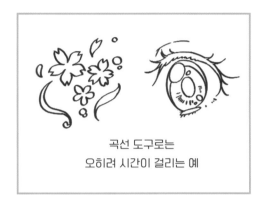

곡선 도구로는
오히려 시간이 걸리는 예

밑그림의 표시 방법을 연구해 보자

밑그림에서 선을 중복해서 긋거나 굵은 선으로 삐뚤빼뚤 그린 탓에 밑그림이 너무 지저분해서 선화 작업이 번거로울 때가 있습니다. 밑그림을 너무 진하게 표시하거나 평행선을 그릴 때만 밑그림을 비표시로 설정해 보세요.

평행한 선을 그릴 때만 밑그림을 비표시로 한다

밑그림을 따라간다

그리기 쉽다

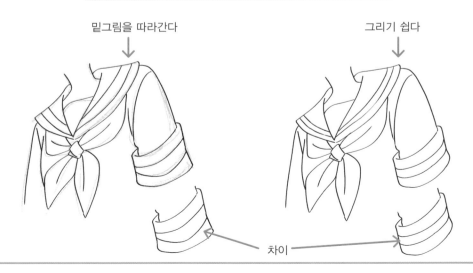

차이

❸ '정점의 인지수'를 줄이는 편이 좋은 사람, 늘리는 편이 좋은 사람

정점의 인지수를 줄이는 편이 좋은 사람

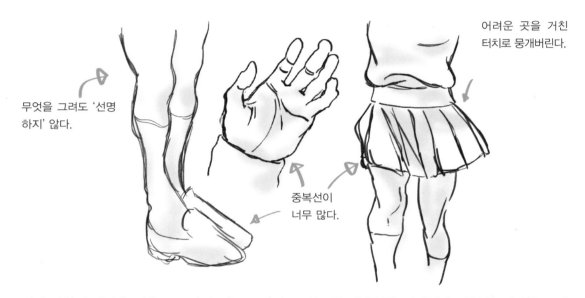

무엇을 그려도 '선명하지' 않다.

중복선이 너무 많다.

어려운 곳을 거친 터치로 뭉개버린다.

이런 타입의 사람은 작은 굴곡까지 전부 그리려고 하는 등 디테일을 지나치게 의식해, 전체를 보면 이상한 선의 집합체가 되는 패턴인지도 모릅니다.

대책

- 일단 정점을 중심으로 단순한 형태로 그려본다.
- 직선적인 터치로 연습한다.

눈에 보이는 디테일을 전부 그리는 것이 아니라 '이것만 그리면 그럴듯해 보인다'하는 부분을 중심으로 그려 보세요. '중복해서 긋는 선은 2회까지' 등 자신만의 룰을 만드는 것도 좋은 방법입니다.

정점의 인지수를 늘리는 편이 좋은 사람

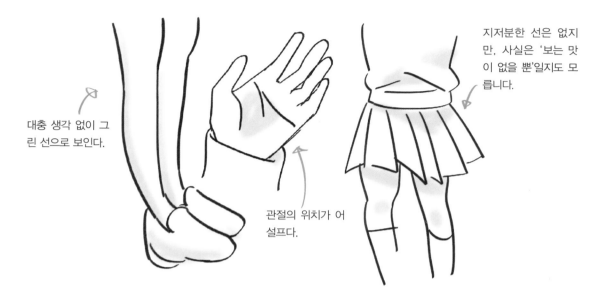

대충 생각 없이 그린 선으로 보인다.

관절의 위치가 어설프다.

지저분한 선은 없지만, 사실은 '보는 맛이 없을 뿐'일지도 모릅니다.

이런 타입의 사람은 잘 관찰하고 그렸다고 생각하겠지만, 오랜 습관이나 선입견을 떨쳐내지 못하고 '분명히 모작이었는데, 거의 오리지널 캐릭터처럼 변했다'와 같은 패턴일지도 모릅니다.

대책

• 굴곡을 인지하는 기준을 높인다(조금이라도 굴곡이 보이면 그대로 모작한다).
• 곧게 뻗은 것처럼 보이는 선도 가장 돌출된 부분은 어디인지, 어디가 가장 가늘어지는 부분인지 등을 유심히 관찰한다.

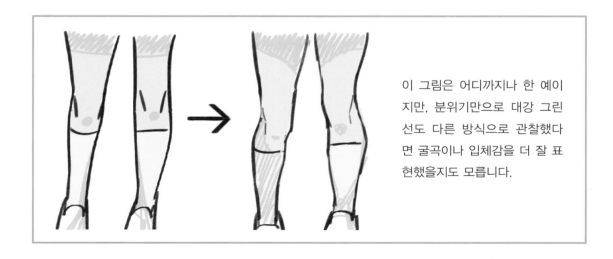

이 그림은 어디까지나 한 예이지만, 분위기만으로 대강 그린 선도 다른 방식으로 관찰했다면 굴곡이나 입체감을 더 잘 표현했을지도 모릅니다.

❹ 캐릭터를 먼저 그린 뒤에 배경을 그릴 때의 접근 방식

'캐릭터는 그릴 수 있지만, 배경을 그리는 것이 서툴다……'라는 사람이 대상인 설명입니다. 소실점과 눈높이를 먼저 정하고 제도를 하듯이 배경을 그려서 '어색한 그림이 될 때'는 캐릭터를 먼저 그리고 캐릭터를 중심으로 배경을 그려 보세요.

애초에 만화든 애니메이션이든, 캐릭터가 화면 속에 '담기는 형태'가 중요한 상황이 많습니다. 따라서 캐릭터를 넣는 방식을 먼저 정하고 배경을 그려 넣는 편이 그 반대(배경을 그리고 캐릭터를 그리는 방식)보다도 간단합니다.

① 아래와 같은 식으로 배치된 그림과 콘티가 있습니다. A가 '화면 앞쪽'에 있고, B가 '맞은편', 어떤 대화를 하는 상황이라고 생각하세요.

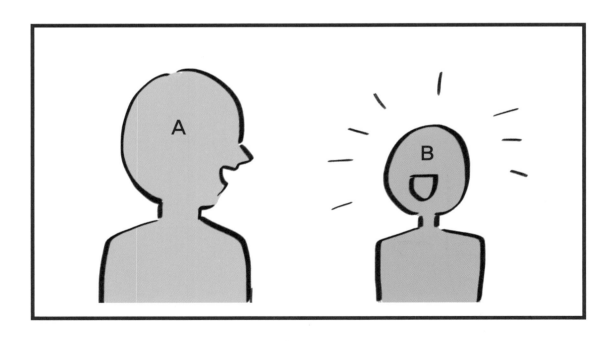

② 아래의 일러스트를 보고 'A와 B의 어깨높이가 같음으로써, 그 부분이 눈높이다!'라고 판단했다고 가정합니다.

A양

눈높이
(카메라의 높이)

B양

'눈높이'란 무엇인가?

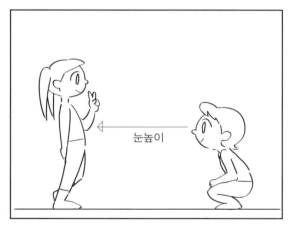

눈높이

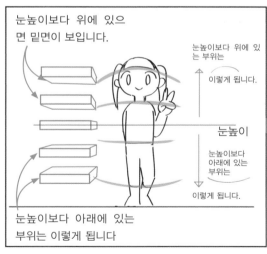

눈높이보다 위에 있으면 밑면이 보입니다.

눈높이보다 위에 있는 부위는

이렇게 됩니다.

눈높이

눈높이보다 아래에 있는 부위는

이렇게 됩니다.

눈높이보다 아래에 있는 부위는 이렇게 됩니다

위의 내용만 알면 대부분 어떻게든 해결됩니다.

③ 하지만 이 방식은 두 사람의 신장이 같을 때만 쓸 수 있습니다. 이번에는 A와 B의 신장에 상당한 차이가 있는 상황을 생각해 봅시다.

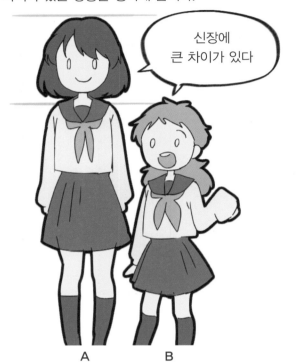

신장에
큰 차이가 있다

A B

B의 신장이 A의 어깨 높이 정도까지라고 가정해 보세요.

그러면 ②처럼 배경을 그렸을 때 B의 얼굴이 화면 밖으로 나가버리므로, 처음 설정한 레이아웃의 그림이 될 수 없습니다.

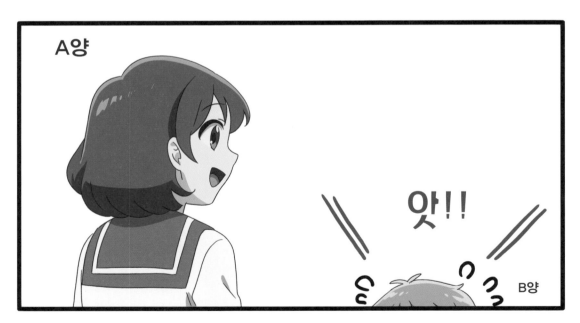

A양

앗!!

B양

'두 사람의 어깨높이가 같으므로, 그곳이 눈높이'라는 방식은 화면 속 등장인물의 신장이 '기적적으로 같을 때'에만 쓸 수 있으니 주의하세요. 반대로 말하면 '같은 신장'이라면 그만큼 그리기 편해진다고 생각할 수도 있습니다.

④ 그래서 B가 서 있는 장소에 아래의 그림처럼 '투명A'를 배치했습니다.

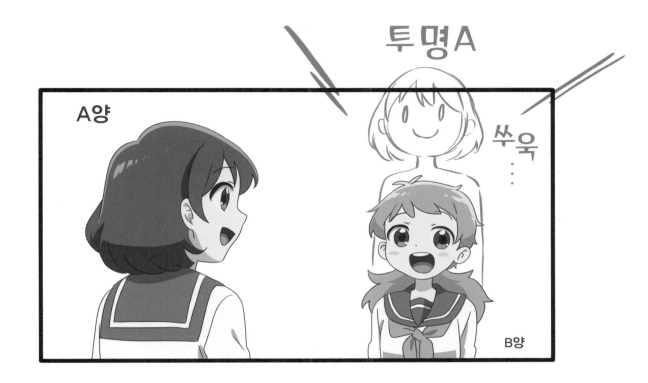

A와 B는 딱 '머리 하나 크기'만큼 신장이 다르므로, B의 머리 위에 A의 머리를 더하면 A가 B의 위치에 있는 상황을 예상할 수 있습니다.

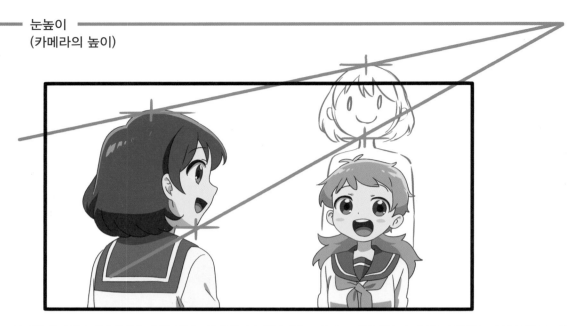

눈높이
(카메라의 높이)

⑤ '투명A'와 'A'를 '정수리와 정수리', '턱과 턱'을 잇는 선으로 연결하면, 처음 설정한 레이아웃의 캐릭터 배치를 기준으로 눈높이를 찾을 수 있습니다.

　같은 높이인 대상의 각 지점을 선으로 이었을 때 만나는 지점이 소실점입니다. 소실점에서 시작되는 '수평선'이 눈높이입니다. 이런 방법도 있으니 알아 두세요!

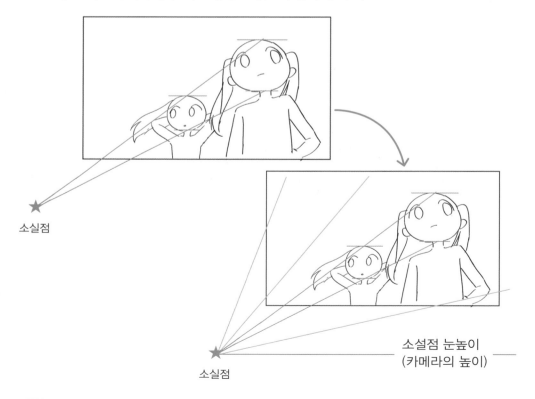

소실점

소실점

소설점 눈높이
(카메라의 높이)

소실점

⑥ 새로 찾아낸 눈높이에 알맞게 배경을 다시 그려 보세요. ②에서는 정수리가 겨우 보일 정도의 그림이었지만, 이렇게 보면 하이앵글의 그림이 됩니다. 바닥이 약간 보일 정도의 배경이라면 처음에 설정한 레이아웃으로 완성할 수 있습니다!

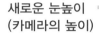

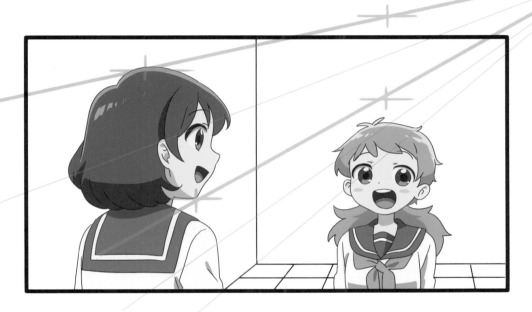

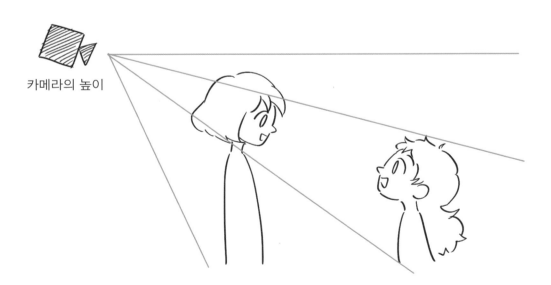

⑦ ②의 단계에서 캐릭터를 로우앵글처럼 그렸으므로, 조금 더 하이앵글에 가깝게 다시 그려보았습니다. 더 자연스러워졌습니다. 이번에는 색을 칠하고 끝마쳤지만, 앵글은 러프 단계에서 수정하면 좋습니다.

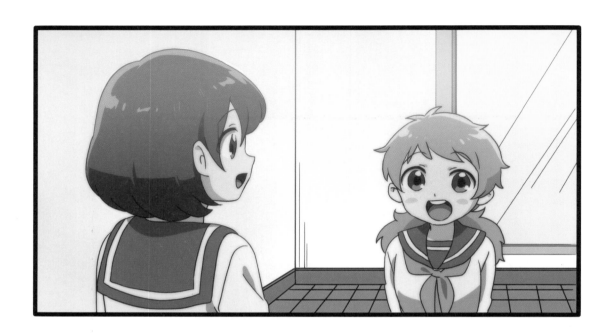

아래의 그림을 떠올리면 '하이앵글', '로우앵글'을 레이아웃에 알맞게 선택할 수 있습니다!

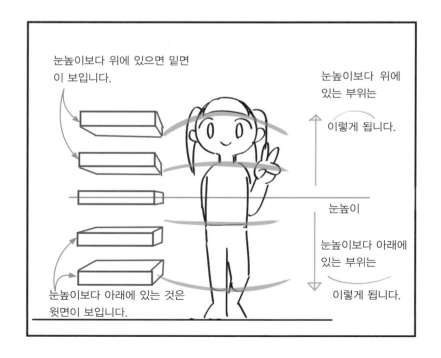

맺음말

이 책을 구매해 주신 여러분, 정말 감사합니다.

처음 집필한 책이지만, '책을 만드는 일'은 정말 끈기가 필요한 작업이라는 사실을 통감했습니다.
애니메이터 작업, 전문학교의 강사를 병행하면서 원고를 작성하느라 1년 정도 걸렸지만, 듬직하게 지켜봐 주신 편집자에게 진심으로 감사의 인사를 전하고 싶습니다.

이 책은 지금까지 저를 키워주신 모교의 선생님, 프리랜서로 데뷔하기 전에 근무했던 애니메이션 제작회사의 상사, 그리고 항상 초롱초롱한 눈으로 저의 수업을 받는 전문학교 학생의 존재가 없었다면 나올수 없었을 것입니다.

학교와 회사에서 배운 스킬을 '어떻게 설명하면 좋을까?'라는 생각을 하면서, 저 나름의 표현과 그림으로 고쳐서 트위터에 올린 것이 TIP 제작을 시작한 계기였습니다.

'가르쳐주는 기술'이란 '추상적인 기술을 언어로 변환하는 기술'이며, 저는 좋은 그림을 그리는 사람이 '감각'으로 하는 것에는 전부 '근거가 있다'고 믿고 있습니다. 그것을 언어로 표현했을 때의 기쁨이 강사라는 직업과 작법서 집필로 이어졌습니다.

이 책을 통해 저의 착안점에 흥미를 가진 여러분도 앞으로 다양한 것을 보고 경험했을 때

'이거, 엄청 좋다!'

⬇

'좋은 이유는 어디에 있을까?'

⬇

'나만의 가설을 세워보자'

⬇

'다른 비슷한 사례는 없을까?'

⬇

'수년 전에 히트했던 그것도 같은 법칙 아닌가!?'

하는 식으로 추상적인 감동을 구체적인 분석으로 변환하는 작업을 해 보세요. 분석 내용이 진실인지 아닌지보다도 내 머릿속에서 구축된 사고의 흐름 그 자체에 가치가 있다고 생각합니다.

여러분의 그림 생활이 더 빛나길 기원합니다.

2023년 카오류

"1년 차 애니메이터를 위한
매력적인 캐릭터를 그리는 방법" 동영상 시청 안내

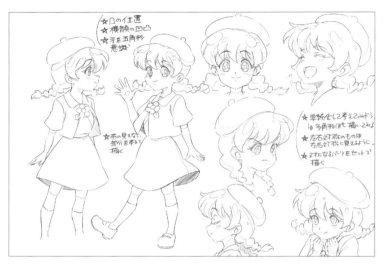

이 책의 저자인 카오류의 일러스트 첨삭 동영상으로, 프로 애니메이터가 '어떤 포인트에 주의하면서 그림을 그리는지' 알 수 있기 때문에 그림을 잘 그릴 수 있습니다. 아래의 QR 코드를 통해 동영상 시청이 가능합니다.

＊ 본 구매자 혜택은 예고 없이 변경 및 종료될 수 있습니다.
＊ 해당 동영상은 저작권법에 의해 한국 내에서 보호를 받는 저작물이므로
　무단 전재와 복제를 금합니다.

◀ 습관 개선편
　첨삭 동영상 QR 코드

◀ 표지 일러스트
　메이킹 동영상 QR 코드

저자 카오류

1997년생 애니메이터. 전문학교 디지털 아트 도쿄 애니메이션 학과 애니메이터 코스를 졸업하고, 2022년부터 모교의 강사로 취임. 트위터(@caoryu_YS)나 픽시브(Pixiv)에서 초보자 대상 그림 TIP를 투고했다. 트위터 팔로워 수는 약 4.9만 명(2024년 1월 시점). 주요 참가 작품은 영화 '아이카츠! 10th STORY ～미래로 향하는 STAREAY～' 오프닝 원화, 제2화 작화 감독, 영화 '장난을 잘 치는 타카기 양' 동화 검수, 원화. TV 애니메이션 '내 마음속 위험한 녀석' 작화 감독, 플롯 디자인 등이 있으며 이 책이 첫 저서이다.

번역 김재훈

한때 만화가가 꿈이었고, 그림에 미련을 못 버린 덕분에 작법서 번역에 뛰어든 일본어 번역가. 창작자들에게 도움이 될 만한 활동이 없을까 고민하던 차에, 인터넷상의 각종 그림 강좌와 라이트 노벨&소설 작법 등을 원작자의 허락을 받고 번역해서 블로그와 SNS에 올리고 있다. 번역서로 『DVD와 함께하는 애니메이션 캐릭터 작화 기술』, 『최고의 그림을 그리는 방법』, 『CLIP STUDIO PAINT. 캐릭터를 살리는 배경 그리기 노하우』, 『일러스트와 만화를 위한 구도 노하우』, 『캐릭터 그리기의 기본 법칙』, 『클립 스튜디오 페인트 최강 디지털 만화 제작 강좌』, 『디지털 일러스트 인체 그리기 사전』, 『디지털 일러스트 채색 사전』 등이 있다.

1년 차 애니메이터를 위한
매력적인 캐릭터를 그리는 방법

1판 1쇄 발행 2024년 02월 09일

저 자 | 카오류
역 자 | 김재훈
발 행 인 | 김길수
발 행 처 | (주)영진닷컴
등 록 | 2007. 4. 27. 제16-4189호
이 메 일 | support@youngjin.com
주 소 | (우)08507 서울특별시 금천구 가산디지털1로 128 STX-V타워 4층 401호

ISBN 978-89-314-6977-6

독자님의 의견을 받습니다
이 책을 구입한 독자님은 영진닷컴의 가장 중요한 비평가이자 조언가입니다. 저희 책의 장점과 문제점이 무엇인지, 어떤 책이 출판되기를 바라는지, 책을 더욱 알차게 꾸밀 수 있는 아이디어가 있으면 이메일, 또는 우편으로 연락주시기 바랍니다. 의견을 주실 때에는 책 제목 및 독자님의 성함과 연락처(전화번호나 이메일)를 꼭 남겨 주시기 바랍니다. 독자님의 의견에 대해 바로 답변을 드리고, 또 독자님의 의견을 다음 책에 충분히 반영하도록 늘 노력하겠습니다.

파본이나 잘못된 도서는 구입처에서 교환 및 환불해드립니다.

STAFF
저자 카오류 | **번역** 김재훈 | **책임** 김태경 | **진행** 성민 | **표지·내지 디자인** 강민정
영업 박준용, 임용수, 김도현, 이윤철 | **마케팅** 이승희, 김근주, 조민영, 김민지, 김도연, 김진희, 이현아
제작 황장협 | **인쇄** 제이엠 프린팅